粵劇
簡明讀本

陳守仁　　編著

目錄

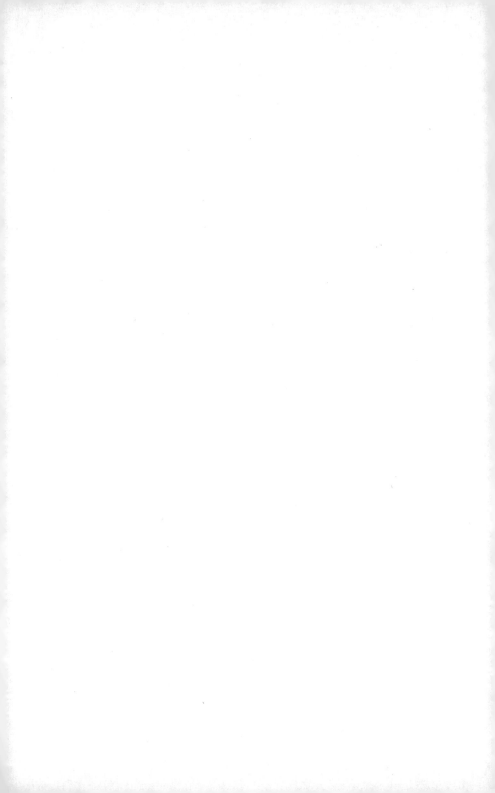

序：回顧粵劇課程發展的歲月
（1990-2017）

戴傑文

教育局前總課程發展主任（藝術教育）

香港中、小學音樂課堂，常被詬病偏重教授西方音樂，卻少讓學生學習中國音樂。回想自己那些年的音樂課，除偶爾習唱一些中國民歌外，學習中國音樂的機會真是鳳毛麟角，更遑論學些香港本土的粵劇音樂了。

然而，這種情況正在逐漸發生變化。在高小及初中學習階段，現時許多學校已把粵劇音樂納入音樂課程。例如我正就讀小六的兒子，便曾學習基本的粵劇知識、數白欖和唱「落花滿天蔽月光……」。此外，由 2012 至 2022 年共十一屆香港中學文憑考試中，總計有 2,237 位考生應考音樂選修科[1]。在他們三年高中的修讀過程內，必教和必修的學習範圍便包括四種粵劇梆黃板式、說白、慢板南音和小曲。推動這些重要變化，守仁兄和阮兆輝教授二人可說是貢獻良多。

一些與守仁兄的快樂記憶，是我們在崇基書院康樂室打乒乓球的片段，一邊打球，一邊說笑。那時他是音樂系四年級的「大師兄」，我是一年級的「小師弟」，我只知道他的主修

樂器是單簧管,更是崇基書院乒乓球隊的成員,卻不知他曾隨王粵生老師學習洋琴,而王老師也成為我最後一年在音樂系求學的粵曲課導師。

1981 年守仁兄遠赴美國修讀民俗音樂學,1984 年返港搜集粵劇資料,同年九月我也在中學開始教學生涯,及後進入教育署音樂組 [2] 工作。1985 年他返回美國繼續學業,到 1987 年正式任教於香港中文大學音樂系。除教學之外,守仁兄身體力行,策動過不少有關神功戲及粵劇、粵曲的調研、文獻整理和分析工作,並持續發表相關的論文和書籍;此刻回首瀏覽一遍我身後的書架,他的著作和參與出版的書籍便有二十多種。他亦啟蒙及指導多位門生,為粵劇、粵曲的理論和學術研究,培育了一批生力軍。

1997 年香港回歸祖國,課程發展議會在 1999 年展開學校課程整體檢視工作,之後發表了《學會學習 —— 課程發展路向》報告書,並全面推行學校課程的改革,包括把所有科目納入八個學習領域 [3]。自此,音樂科和視覺藝術科便編入「藝術教育學習領域」。

其實教育局早在 1990 年代中,已在學校進行推廣粵劇的活動 [4],如舉辦研習班、示範講座及舞台演出,又製作以粵劇為主題的光碟,更推動於香港學校音樂節加入粵曲歌唱的項目。在 1997 至 2000 年間,教育局先後成立了「粵劇教學研究工作小組」、「粵劇課程發展工作小組」和「粵劇課程發展

實驗小組」，聚焦研究、設計及試教適合於課堂施教的粵劇內容，守仁兄正是這三個小組的主席。2000 年 1 月我出任第三個小組的召集人，自始便與他和阮兆輝教授緊密合作，為粵劇音樂在學校課程的施行而努力。

為配合課程和藝術教育的發展，我於 2001 年又獲授命負責《音樂科課程指引（小一至中三）》的編寫工作。對於怎樣把過往以「內容主導」的課程綱要，轉化為以創作、演奏和聆聽綜合音樂活動為主導的課程指引，團隊成員均費煞思量；而如何透過音樂學習活動加強學生對中國歷史及中華文化的認識，也是重要的考慮因素。

幸好在守仁兄領導上述三個工作小組的研究成果上，我們獲得合適的粵劇音樂學習內容，並在課程指引的不同章節提出，又以學習活動示例的形式，分別編排在不同的學習階段內。在 2003 年發表的《音樂科課程指引（小一至中三）》中，學校獲建議透過多元化的音樂 —— 包括粵劇音樂，發展學生的音樂能力。這些做法成功地引導教師和教科書出版商，把粵劇音樂編入音樂科課程及教科書內。

基礎教育音樂科課程指引完成後，接續是編寫在 2009 年實施的高中音樂科課程指引。我們認為高中音樂科課程應與小學及初中的課程銜接，音樂選修科學生亦應懂得一些本土的音樂，而粵劇梆黃和粵語流行曲正是最具代表性的項目。

記得某個下午，守仁兄和輝哥又到藝術教育組位於九龍

塘的辦公室開會，大家正在討論應讓學生學習哪些粵劇梆黃，守仁兄迅速提出梆子滾花、梆子七字清中板、二黃八字句慢板及反線十字句中板四種梆黃板式。輝哥即時表示贊同，認為這些都是粵劇板腔體音樂的基礎及常用板式，既包含了散板、流水板、一板一叮和一板三叮各種類型，而相關的唱段例子為數不少，學生容易透過聆聽來接觸和學習。

　　按建議，幾種說白、慢板南音和小曲也加進課程的聆聽項目中。這些建議經高中音樂科委員會、課程發展議會和香港考試及評核局通過後，便在 2007 年出版的《音樂科課程及評估指引（中四至中六）》中，正式納入課程聆聽單元，成為必教、必修、必考的部分。此外，學生還可以選擇演唱及創作粵曲，作為演奏和創作單元的學習項目。

　　當然，音樂科老師要有興趣和信心施教，學生才有機會在課堂內學習粵劇音樂。有見及此，除課程文件的引導外，教育局還為教師提供多樣的培訓和教材，從而鼓勵及支持他們在學校推動粵劇的學與教。守仁兄便曾為教師主講多個粵劇研討會，又夥拍粵劇、粵曲圈內多位人士，如阮兆輝教授、王勝焜先生、黃綺雯女士、梁森兒女士、蕭啟南先生、戴淑茵博士和李少恩博士，透過講解和示範，與教師分享粵劇基本知識、基本身段和唱腔特點等。

　　印象較深的是，每年年初守仁兄都會與輝哥合作主講一個有關粵劇著名劇目的講座，我和同事參與其中，均獲益良

多。守仁兄於 2008 年至 2015 年中移居英國，即使身在海外，他仍經常透過電郵向我們推薦合適的人選，來主持教師的培訓與示範活動。

在教材發展方面，藝術教育組曾分別於 2004 年出版《粵劇合士上》教材套，以及在 2017 年發表《粵劇合士上－梆黃篇》教材套[5]，以支援學校施行粵劇音樂課程和相關的活動。這兩個教材套都經過精心部署，透過多位學者、教師、粵劇界業內人士和不同機構人士的通力合作才得以完成。每個教材套的發展和製作，從構思、設計、試教、編寫、獲取版權、錄音錄影、印製至出版等過程，均歷經五至六年光景。守仁兄和輝哥在百忙間仍積極參與其中，提出了許多寶貴意見，或建議示範演出的人選，或撰寫介紹，或指導錄音及錄影，或審閱教材和資料等等，持續付出了許多時間與心力。

此外，守仁兄亦先後撰寫多篇文章，如〈粵劇梆黃分析〉、〈粵劇南音分析〉和〈粵劇音樂〉，現均收錄在教育局網頁內，供教師及學生參考。因此，在支持粵劇音樂在學校施教方面，稱守仁兄和輝哥是幕後的功臣，實屬不過。

守仁兄的新著《粵劇簡明讀本》，全書內容簡明精煉，適合欲快速了解粵劇為何物的任何讀者群，包括高小學生、一般中學生、高中會考音樂科的考生，及各種教育程度和不同界別的社會人士。

本書共七個篇章（包含三齣粵劇經典劇目的劇本改編版或

節選），其中各章題目和部分小標題均是廣東話形式的提問，令本地讀者讀來更覺親切。

開篇「粵劇係乜嘢？」，指出粵劇除了用廣東話演出外，還有幾個特質，如搬演古代的長篇故事、穿古裝戲服、用高雅的曲詞和說白，以及演出節奏較慢。當然，守仁兄這裏所指的是一般傳統粵劇，特別是我們仍可以在戲棚看到的神功戲。傳統粵劇以外，我們知道粵劇在 1930 年代受西方戲劇、電影、文學和時事影響，曾湧現許多時裝粵劇或現代劇，例如「薛馬爭雄」的年代便有以西方古裝或古今服裝同台演出的粵劇，還有「文革」時期的粵劇樣板戲和國內近代的粵劇現代戲，以及近年李居明先生撰寫的《粵劇特朗普》和《毛澤東》。

該篇章還深入剖析香港年青人抗拒粵劇的原因，並指出學生有權選擇喜好，但學校及老師有責任引導學生學會欣賞及尊重粵劇。待學生長大後，他們也許會懂得欣賞和喜愛這種本土傳統藝術，也許不會，但仍必須尊重粵劇這種傳統文化藝術。對於守仁兄這個觀點，我是完全同意的。

「粵劇有乜嘢咁好睇？」，點出粵劇與西洋歌劇同樣屬於綜合表演藝術，但無論在題材、發聲法、拍和樂器、武打與身段、樂律及記譜法等等，都有別於西洋歌劇。

此章還簡介了香港神功粵劇的特色。守仁兄在他另一本著作《香港神功粵劇的浮沉》中指出，由 1990 至 2017 年不足 30 年間，香港神功粵劇的戲班數目、演出日數和台數，以

及上演正本戲的本數，全面縮減了百分之四十[6]。香港發展日新月異，政府近年更致力覓地建屋，就像我居所附近的茶果嶺村，最快於 2024 至 2025 年間便開始清拆改建成公營房屋。到時，該村每年慶祝天后誕，於天后古廟毗鄰搭棚上演的神功戲，或許便會成為絕響！假如這樣的趨勢持續下去，令香港神功粵劇踏上萎縮凋零之途，將會是我們香港人最大的遺憾和無法彌補的損失。

接下來是本書的重點主體內容，介紹了香港三齣最受歡迎的粵劇，分別是按本書所界定的悲劇《帝女花》、雨過天青劇《紫釵記》和喜劇《鳳閣恩仇未了情》。作者分別敘述這三齣粵劇的時代背景和故事內容，包括每幕戲的劇情，讓讀者了解整齣劇的發展，以及明瞭劇作家的心思。縱然我已熟知劇情，但細讀這些述說和分析後，仍獲得不少新的感悟；而每再聆聽《庵遇》的《雪中燕》、《香夭》的《妝台秋思》和《劍合釵圓》的《潯陽夜月》，便會憶起王粵生老師。

該部分還收錄了《帝女花》（精緻版）和《紫釵記》（精緻版）的劇本，讓讀者不用翻閱唐滌生先生冗長的原文，但仍可一窺這位一代粵劇編劇大師的精雅戲文和優美曲詞。除此還介紹了由徐子郎先生編劇的《鳳閣恩仇未了情》，劇中笑料源於 6 個主角的身份誤認和改動。守仁兄的分析和統計指出，在 5 幕戲內他們的身份變動竟多達 41 次，因而造成誤會重重和笑話連連。全劇第三幕中《讀番書》一折是爆笑的高潮，由演

員「爆肚」演出。已故丑生陳志雄先生某次演出神功戲的《讀番書》片段,本書也作了精彩的節錄,並說明什麼是爆肚戲、提綱戲及排場戲。當然,此劇由朱毅剛先生創作的《胡地蠻歌》,早已成為香港家喻戶曉的名曲。

「香港仲有乜嘢粵劇好睇?」,精選其他 12 個具代表性劇目,介紹每劇的故事內容,為讀者提供持續觀賞粵劇的指引。

粵劇牽涉許多專用術語和名詞,行外人看見會如丈八金剛,摸不着頭腦。有見及此,最後一章「學粵劇順便學啲英文,包你冇撞板!」便以達意為原則,用中英對照的形式,分別在一般粵劇術語、戲班常用術語和粵劇音樂常用術語下,羅列了 140 個相關的名詞。假若讀者們對某些粵劇術語不明所指,或許可以在這裏找到答案。

回顧這一段課程發展的歲月,當時的出發點很簡單,便是為中、小學生提供更多接觸和學習粵劇的機會,好讓粵劇的種籽先埋在土壤裏,期望種籽他朝發芽和成長。我們也相信不少選修音樂科的高中學生,將來會成為老師甚至學校的領導。只要有一天他們認識粵劇藝術的可貴,便會把這些寶藏和珍貴知識承傳下去。環顧當前,只是曙光初現,尚待黎明。

本書或許是青少年及入門讀者開啟粵劇寶藏的第一把鑰匙。祈盼是次出版能激勵更多有志之士,一起踏上追尋粵劇藝術的旅途。

註釋：

1　各年份的考生資料見於香港考試及評核局網頁：https://www.hkeaa.
　　edu.hk/tc/HKDSE/assessment/exam_reports/exam_stat/2012.html。

2　即今「教育局藝術教育組」。

3　基礎教育的八個學習領域包括中國語文教育，英國語文教育，數學教
　　育，科技教育，科學教育，個人、社會及人文教育，藝術教育和體育。

4　這些活動由當時的首席督學湛黎淑貞博士領導。

5　兩個教材套均有印刷本面世，也均收錄在教育局網頁：https://www.
　　edb.gov.hk/tc/curriculum-development/kla/arts-edu/resources/mus-
　　curri/index.html#com。

6　見陳守仁、湛黎淑貞《香港神功粵劇的浮沉》，香港：中華書局，
　　2018 年，頁 194。

前言

・・・・・・・・・・・・・・・・・・・・・・・・・・・・・・

近三年，我一邊努力編寫《帝女花讀本》、《紫釵記讀本》、《唐滌生創作傳奇》增訂版、《創意與局限：香港粵劇劇目初探（1900-2022）》和《香港粵劇簡史》，一邊盤算把這幾本書所載錄的珍貴資料加以簡化，並收錄在一本為青少年和一般粵劇入門讀者而寫的薄薄小書之中。

《帝女花讀本》和《紫釵記讀本》出版後，我把這兩個劇本的原文加以刪節、校訂和進一步註解，成為「《帝女花》（精緻版）」和「《紫釵記》（精緻版）」，目的是為青少年和入門讀者提供簡易的閱讀文本，使他們不致被冗長、艱深的原文嚇怕而對粵劇劇本望而卻步。

除作為文本之外，這兩個「精緻版」當然也可以成為「演本」。執筆寫這篇「前言」之際，香港科技大學逸夫演藝中心的團隊正在籌劃《帝女花》（精緻版）的演出，並謹訂本年五月五日假座美輪美奐的逸夫演藝中心首演。本次首演將由名伶阮兆輝先生擔任藝術總監，由年青演員千珊和靈音擔任男、女主角；他們並將與幾位年青的職業演員，連袂領導一群科技大學初踏台板的優秀學生一同參演。

約半年前，《唐滌生創作傳奇》（增訂版）、《創意與局限：香港粵劇劇目初探（1900-2022）》和《香港粵劇簡史》初稿

大致完成後，我興之所至，暫且放下手頭的工作，用兩星期的時間一口氣寫成本書的初稿，收入《帝女花》（精緻版）和部分《紫釵記》（精緻版），初時叫它「青少年粵劇讀本」，後來接受了三聯書店編輯林冕小姐的建議，將本書命名為《粵劇簡明讀本》。

本人首先感謝為本書作序的教育局藝術教育組前總課程發展主任戴傑文先生，序文令我回顧學生時期和前半生教學和服務教育界時期的生活及工作，親切可貴，也是理解粵劇納入學校音樂課程的來龍去脈的珍貴文獻。與傑文師弟的友誼始於 1980 年，至今已超越四十載，沒有因為升遷、起跌而變質，他更曾經在我失意時候拔刀相助。世事恩怨逝水流，長江後浪推前浪，學術圈中表面上道貌岸然，但見利忘義、厚顏變臉的人着實不多，但絕非罕見。我等唯有努力向前，自強不息。其實，戴傑文是當年把粵劇音樂提升為香港中學會考音樂選修科裏必教、必考成份的主要倡導者，我和輝哥只是提供專業意見。

本書得以順利面世，也必須感謝三聯書店（香港）有限公司葉佩珠小姐和林冕小姐的支持和鼓勵。張群顯教授和何冠環教授准許本書使用他們載錄在《帝女花讀本》和《紫釵記讀本》中的註解和校訂文字；資深傳媒人廖妙薇小姐、新進丑生演員郭啟煇先生、當代粵劇大師羅家英先生和新晉旦角演員謝曉瑩小姐為本書插圖提供照片；中大舊生、當年「粵劇研究計

劃」的研究助理蘇寶萍小姐對初稿提供了意見，及阮兆輝教授、梁森兒女士、郭鳳儀小姐、岑金倩小姐、蔡啟光先生、沈思先生、岳清先生等多年來向我提供支持和協助，本人在此一併鞠躬致謝。

　　盼望本書面世，趕及成為本人今年二月至五月在科大講授「粵劇與香港文化」的基本參考書，並迎接五月五日「《帝女花》（精緻版）」的首演。

<div style="text-align: right">

陳守仁

2023 年 2 月 6 日

於西灣河老家

</div>

粵劇係乜嘢？

中學生點解唔睇粵劇？

• •

時至今天，香港的年青朋友對粵劇的第一印象仍往往是「高深」、「冗長」、「沉悶」。

要中學同學喜歡粵劇，絕對不容易。單是引導同學、帶領同學到戲院、會堂或戲棚欣賞粵劇演出，已不是易事了。

粵劇的第一個特點是用「粵語」演出，也即用大部分香港人的「母語」演出，與年青人經常聽的港產「流行曲」完全一樣，與年青人喜歡看的港產電視劇和港產電影也一樣。

可是，為何大部分年青人容易接受粵語歌、電視劇和電影，卻抗拒粵劇呢？

又或者說：為何大部分年青人寧願聽英文歌，看英文電影，熱衷國語流行曲，追「日劇」、「韓劇」和「K Pop」，卻抗拒粵劇？

這兩個問題不難解答，關鍵在於年青朋友追求「流行文化」是全球性的現象，也是理所當然的，並無甚麼不妥。既然粵劇不屬於流行文化，縱使使用母語，縱使聽得明明白白，但

絕大部分年青人對它不感興趣，是完全可以理解的。

　　當然，也有些年青人認為自己聽不懂粵劇。這大概是由於他們抗拒粵劇，又從來得不到適當的引導。厭惡的聲響聽不入耳，是可以理解的。

　　流行文化之所以吸引年青人，是因為它有很多可愛的特點：顯淺中有趣味、節奏輕快、唔長唔短，並由年青偶像演出，完全迎合年青觀眾瞬息萬變的專注力，以及不求深入、但求淺嚐即止的心態和追求偶像的渴望。

　　年青人在成長的過程中，難免被身邊不同關係的人「圍困」，從而帶來各種煩惱：父母要求學業成績進步，或期望他在音樂比賽獲獎，或期望他早日考得「八級鋼琴」；老師要求準時交功課、測驗合格、考試過關；鋼琴老師要求他每天練琴至少一小時；朋輩期望他更快回覆訊息，抽出更多時間「一齊去玩」……

　　年青人的偶像往往是電影明星或流行歌手，通常「顏值」極高、衣着前衛、行為大膽、不受羈絆、我行我素。偶像似人非人，不止是「人上人」，簡直是「神」，也是「忠實伴侶」，而從來不給他們半點要求、壓力，因此比父母、老師、朋輩、老友更可愛。難怪流行歌手、明星都被冠上「女神」、「男神」的美號。

　　年青人認同偶像、追求偶像也是全球性現象，被普遍認為並無不妥。

　　粵劇無法為年青人提供「偶像」，粵劇演員並不符合年青人對偶像的要求，是以大部分年青人抗拒粵劇，是可以理解的。

　　除了使用大部分香港人的「母語」來演出外，粵劇還有其他幾個特質。

　　作為戲劇的一種，每齣粵劇都由一個長篇故事主導，更往往是發生於古代的故事。因此粵劇演員須穿上古裝戲服，用典雅高深的曲詞和說白，更拖慢演出速度和節奏，以圖營造一種古代的氛圍。

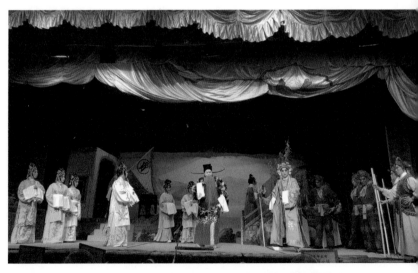

《再世紅梅記》在戲棚的演出，主要演員包括（左起）紅伶王潔清（飾演吳絳仙）、阮兆輝（飾演賈似道）、陳咏儀（飾演李慧娘）及新秀宋洪波（飾演賈瑩中）

2017 年 5 月 7 日，坑口天后誕正日，李淑文小姐攝影

要懂得欣賞粵劇的唱、做、唸、打也不容易，每每需要長時間不停地看戲，並須藉「導賞」和閱讀提升欣賞水平。

很明顯，上述粵劇演出的特質與上文敘述流行文化「顯淺中有趣味、節奏輕快、唔長唔短」剛剛相反，難怪年青人難以對粵劇發生興趣。

簡言之，青少年在成長過程中遇上不少難題 —— 來自學業的壓力、努力符合父母和師長的期望、渴望朋輩的認同和關懷、對升學和前途的擔憂、對戀愛的好奇和憧憬等等，沒有一項可以在粵劇、粵曲中找到答案。另一方面，以青少年為「主要客戶」的流行文化卻刻意在這些課題上製造迎合青少年口味的產品，藉以吸引他們購買和消費。這正是青少年選擇享受流行文化而遠離粵劇、粵曲的主要原因。

然而，粵劇是香港歷史最悠久的傳統演出藝術，普遍受知識分子尊重，是高等學府學者專門研究的課題，擁有大量戲迷，在新冠疫情爆發前每年演出超過 1200 場，被聯合國認同是「非物質文化遺產」，是以政府每年投放大量資金用於推廣、保存和發揚粵劇。

縱使粵劇不屬於流行文化，也不受年青人歡迎，但無損它所具有的獨特價值。粵劇擁有無數流傳後世的傑作，而大部分流行曲隨着時間流逝而被人遺忘，兩者扮演着不同的角色。

中學同學係咪一定要喜愛粵劇？

．．．．．．．．．．．．．．．．．．．．．．

　　說粵劇是屬於成年人甚至老年人的藝術形式，絲毫無損它的獨特價值。大部分中學同學抗拒粵劇，也無損它的獨特價值。

　　年青的中學生在求學時期遇上的失敗、挫折、與小情人的悲歡離合，大部分只是他們將來漫長生命中的前奏，長大後回顧起來，往往會覺得不值一笑。

　　成年人經歷過生活中的真正挫敗，體驗過世事無常、生離死別，往往才懂得在戲曲裏找到安慰、啟示，甚至找到「偶像級」的劇中人物，來幫助自己渡過難關。

　　在學校裏，引導同學學會欣賞和尊重作為傳統藝術的粵劇，固然是老師責無旁貸的任務，但老師不可能「要求」同學「愛上」粵劇。每個同學在吸收了各種藝術的基本知識後，絕對有權利選擇自己的喜好。愛上古典音樂也好、中國傳統器樂也好、流行曲也好、京劇也好、粵劇也好，都是值得尊重的選擇。

　　學校裏的粵劇教育是播種工作，假若今天同學認識了粵劇後，卻仍然抗拒，也並非表示播種失敗。播種後，或許需要一段時間後才見收成；待同學長大成人，或許有一天，他終會愛上粵劇。事實上不少粵劇戲迷都經歷過類似的階段。要同學喜歡粵劇，不能操之過急。中學同學愛上粵劇，有時也是「可遇而不可求」的。

　　粵劇的特質，除了上述的「用粵語」、「長篇故事主導」、「敘述古代故事」外，當然還有不少「可愛」之處。這些可愛之處的背後有不少學問，熱愛追求學問 —— 尤其是有興趣探究音樂、戲劇、文學 —— 的同學，每了解多一點粵劇，便會發現它更可愛一點。

　　粵劇是有「深度」的演出藝術，因此較吸引成年觀眾。但假若有些年青朋友不滿足於流行文化的商業性，或嫌棄流行文化過於淺顯甚至膚淺，他也許可以在粵劇裏找到無窮趣味。

　　進入粵劇世界的最好方法，是同學親身參與唱曲、伴奏或粵劇身段的訓練，繼而慢慢從各種途徑加深對粵劇的理解。

　　進入粵劇世界，也可以從欣賞演出開始。

《武松》在香港文化中心劇院演出後的謝幕，主要演員有（左三起）蔡之崴、何偉凌、謝曉瑩、李秋元、李龍、陳好逑、阮兆輝等　│　2017 年 5 月 19 日，香港文化中心劇院，李淑文小姐攝影

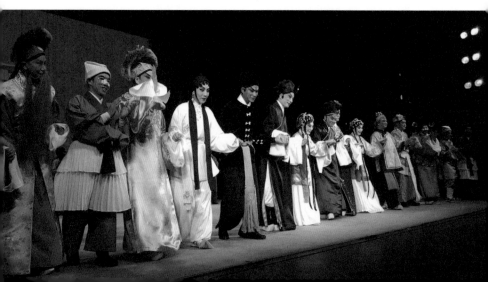

二

粵劇有乜嘢咁好睇？

粵劇就係一種 Chinese opera

· ·

粵劇是中國戲曲的一種，用粵語（廣府話）演出，流行於廣東、廣西的粵語方言區及香港、澳門地區，以至新加坡、馬來西亞，並傳播至全球有大量廣東人、香港人、澳門人聚居的社區，遍佈紐約市、三藩市及灣區（Bay Area）、多倫多、溫哥華、悉尼、珀斯（Perth）、麥爾本、倫敦等大都會。

前人曾說「戲曲」的特點是「以歌舞演故事」，但其實「以歌舞演故事」是全球「歌劇」（opera）的共同特點。《牛津英語字典》把 opera 界定為「a dramatic work in one or more acts, set to music for singers and instrumentalists」，意思是「由一幕或超過一幕構成、編配成音樂、由歌唱者及器樂演奏者演出的戲劇作品」。

也就是說，「以歌舞演故事」是中、外「歌劇」（包括音樂劇 musical）共通的形式，兩者的區分是基於用甚麼「歌」、哪種「舞」、演何樣的「故事」。

作為 Chinese opera，戲曲用的「歌」稱為「唱腔」（相

當於 vocal music），用的「舞」稱為「身段」和「功架」
（gesture and body movement），演的「故事」（故事主
線）稱為「橋」（plot, storyline），通常是根據古代歷史、
人物、神話編寫或完全虛構而成的。不論唱腔、身段、功架
還是故事，戲曲都有其獨特的結構、程式，是以構成戲曲的
特色，與全球其他主要歌劇體系 —— 如用德語演的德國歌
劇（German opera）、用義大利語演的義大利歌劇（Italian
opera）、用法語演的法國歌劇（French opera）—— 形成鮮
明的對比。

　　有別於德國歌劇、義大利歌劇和法國歌劇使用共同的樂
器、配器法、樂律、曲式、記譜、劇本結構、樂彙（包括旋
律、節奏、和聲等）和「美聲唱法」（bel canto singing），全
中國的三百多種地方戲曲劇種各有各的特色樂器、樂律、曲
式、記譜方式、劇本結構和樂彙。

　　以香港粵劇為例，它使用高胡、洋琴、笛子、小提琴
（violin）、大提琴（cello）、色士風（saxophone）、士拉
吉他（slide guitar）和鑼、鼓、鈸（「查查」）等中西樂
器，使用結合七平均律與十二平均律的樂律，演唱包括傳統
中國和西方旋律的曲牌、包括梆子和二黃的板腔和包括南音
和木魚的說唱曲式，使用「工尺譜」、獨有的劇本規格和具
有香港特色的故事，及包括二黃、梆子、乙反和反線等調式
（musical mode）的樂彙，以至運用獨有的平喉、子喉和大

為演出伴奏的樂隊，行內稱「棚面」；其中見到「頭架」（領導）演奏電小提琴，旁邊有洋琴及大提琴，後面有電阮，最後是「掌板」；「頭架」及「掌板」師傅分別是陳小龍及余嘉龍

2017 年 6 月 2 日，大埔舊墟元州仔大王爺誕正日，周述良先生攝影

喉唱法來演唱。

　　粵劇包含唱（歌唱）、做（動作、身段）、唸（說白）、打（拳腳及兵器對打）、舞（舞蹈），不只與西方歌劇同樣「以歌舞演故事」，更是融會音樂、戲劇、文學、服裝、化妝、裝置、燈光、色彩的「綜合藝術」，可以說是「以歌舞及一切藝術手段演出故事」。

神功戲

• •

　　不少學者相信戲曲起源自遠古的宗教儀式，由巫師扮演部落的祖先、部落的守護神或鬼怪，演出關於部落起源、鬼怪害人、神助世人戰勝鬼怪的簡單故事，使用特殊的服飾、面部化妝（make-up）、畫面（face painting）或面具（mask）來幫助角色的扮演，並利用歌唱、器樂、說白和舞蹈動作加強表達效果，有酬神、祈雨、祈福、祈豐收、娛樂神祇和娛樂眾人的功能。

開台例戲《六國大封相》中《推車》一折，主要演員有（左起）紅伶阮兆輝（飾演元帥）、龍貫天（飾演元帥）、陳咏儀（飾演推車）、溫玉瑜（飾演公孫衍）及新秀郭俊亨（飾演元帥）

2017 年 12 月 7 日，石澳，陳守仁攝影

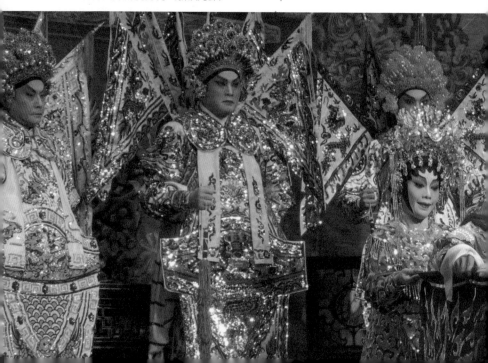

　　縱使簡單，上述的演出方式已具備歌、舞、演、故事等戲曲元素。

　　時至今天，酬神、祈福、娛神、娛人仍然是戲曲在中國各地（包括香港）的傳統甚至主要演出功能。在香港，這種演出稱為「神功戲」，通常在大型戲棚裏進行，是鄉村每年的盛事，並往往有舞獅、舞龍或舞麒麟、巡遊、拜神、搶花炮、飲宴、拍賣等活動配合；戲棚外常設有零食、玩具、精品攤檔，故此吸引不少村民及其親友、賓客和小朋友到來。

　　除神功戲之外，香港各區的戲院、會堂、劇場也經常上演粵劇，然而神功戲棚始終是年青朋友接觸粵劇的好地方。

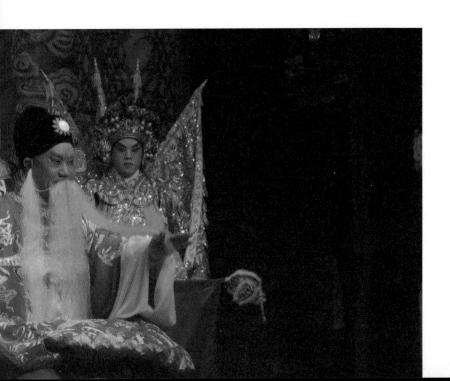

在香港，時至 2017 年，各處仍有 41 個鄉村各自籌集資金、搭建戲棚或租用會堂、聘請戲班上演粵劇，以慶祝神誕（神的生日）、為太平清醮儀式助興、酬謝神恩及為盂蘭節打醮娛鬼娛神，共演出 184 天、322 場戲。當中，單是各地為慶祝天后誕，每年便有約 150 場的演出，約佔每年神功戲總演出場數的一半，足見天后信仰仍有一定程度的普及性。

神功戲的主要粵劇節目稱為「正本戲」，經常上演的劇目有《帝女花》、《紫釵記》、《鳳閣恩仇未了情》、《獅吼記》、《燕歸人未歸》、《雙仙拜月亭》、《雙龍丹鳳霸皇都》、《白兔會》、《火網梵宮十四年》、《龍鳳爭掛帥》、《雷鳴金鼓戰笳聲》等，既有生離死別的悲劇、苦盡甘來的團圓劇，也有輕鬆搞笑的喜劇；既有文詞典雅的劇目，也有通俗易明的作品；既有生旦癡情戲，也有袍甲武場戲；既有溫情的短篇小品，也有曲折離奇的長篇懸疑劇。

正本戲之外，戲班演員也根據傳統規矩按時演出《祭白虎》、《八仙賀壽》、《六國封相》、《跳加官》、《天姬送子》和《加官封台》等「例戲」，既是戲曲，也是各具象徵意義的儀式，故此又稱「儀式劇」。

傳統上，一「台」神功戲可以演出三、四、五或六天，主要視乎籌得資金的多少。下面表一以「三天一台」為例，列出每天「例戲」和「正本戲」的程序。由於這台戲演出五場「正本戲」，故簡稱「三日五本」。

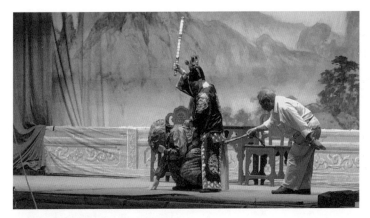

粵劇破台儀式劇《祭白虎》，財神降伏白虎後，
在「衣雜箱」工友引導下，退後入場

蔡啟光先生提供

為慶賀天后誕搭起的神功戲棚

2017 年 12 月 7 日，石澳，胡永標先生攝影

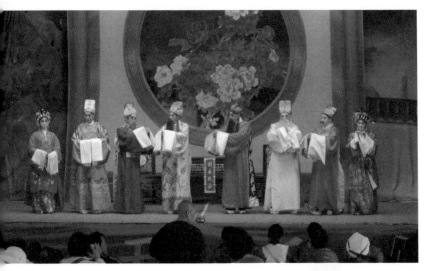

在下午演出的例戲《八仙賀壽》，由八位演員扮演八仙向神靈祝壽

2017 年 12 月 9 日，石澳天后誕第三日（非正日），陳守仁攝影

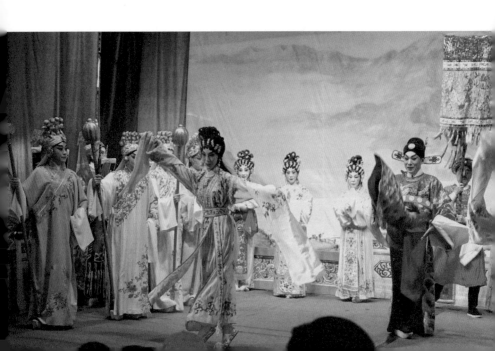

在下午演出的例戲《跳加官》，象徵合境平安、步步高升

———————

2017 年 6 月 2 日，大埔舊墟元州仔大王爺誕正日，周述良先生攝影

在每台戲結束時演出的例戲《封台》

———————

2018 年 10 月 23 日，西貢北約十四鄉官坑七聖宮第八屆酬神演戲尾日，陳守仁攝影

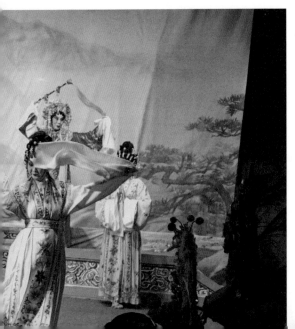

在正日演出的例戲《天姬大送子》，主要演員有裴駿軒（飾演高中狀元的董永）、文寶森（飾演擔羅傘的隨員）、陳銘英（飾演天姬）

———————

2016 年 4 月 29 日，蒲台島天后誕正日，胡永標先生攝影

表一 「三日五本」神功粵劇日程

	第一日（開台）	第二日（正日）	第三日（尾日）
下午		《八仙賀壽》 《跳加官》 《天姬大送子》 正本戲	《八仙賀壽》 《跳加官》 《天姬送子》
晚上	《祭白虎》（破台） 《八仙賀壽》 《六國大封相》 正本戲	正本戲	正本戲 《封台》

　　事實上，香港不少粵劇觀眾和粵劇演員都曾經在神功戲棚培養對粵劇的興趣。

　　戲台上，佈景可以是富麗堂皇，也可以是詩情畫意；演員穿的戲服五光十色，奪目耀眼；公主頭上的珠釵閃閃生輝，身穿迎風擺動的羅裙，身段婀娜多姿；將軍披上盔甲，背着象徵軍權的四面旗，頭上兩條長雉雞尾不停抖動，威風凜凜。

　　演員用拳腳或兵器對打，穿插着龍虎舞獅的飛躍，扣人心弦；丑生用古怪的腔調加插笑話，令人捧腹；公子、小姐用唱腔互訴衷情，婉轉動聽；正義的英雄揭發奸臣賣國求榮，大快人心；公主、駙馬幾經波折後重逢，有情人成眷屬，達成了觀眾的盼望，令人會心微笑。

　　一般戲棚沒有戲院那麼多規矩，觀眾可以一邊吃零食一邊看戲，也可以在不影響其他觀眾的情況下低聲交談。看得倦了，還可以起身走走。

石澳天后誕戲棚的觀眾席及工作人員在戲台上準備演出

2017 年 12 月 7 日，石澳，胡永標先生攝影

生角演員（新秀宋洪波）化妝	旦角演員（新秀梁非同）化妝	丑生演員（名伶陳鴻進）化妝
李淑文小姐提供	李淑文小姐提供	2017 年 3 月 30 日，長洲北帝寶誕正日，胡永標先生攝影

　　如果遇上到後台參觀的機會，便更大開眼界了：近距離觀看演員化妝、欣賞戲服上精巧的刺繡，了解戲班裏各類工作人員的不同角色，瀏覽伴奏樂隊所用的各種樂器，都會令年青朋友目不暇給，增長知識。

戲棚後台戲班供奉的「師傅位」，也即戲神「田、竇」的神壇

2016 年 11 月 10 日，石澳太平清醮及天后誕，胡永標先生攝影

　　然而，後台是戲班成員準備演出的地方，為免他們的工作受到不必要的干擾，未得班主批准，一般觀眾不應隨便進出後台。

旦角演員（名伶陳咏儀）在「衣箱」工友協助下穿着戲服 ｜ 李淑文小姐提供

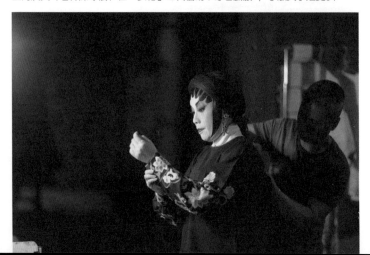

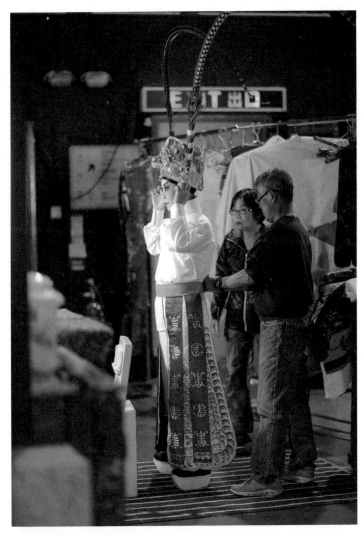

生角演員（名伶衛駿輝）在「衣箱」工友協助下穿着戲服

李淑文小姐提供

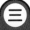

《帝女花》點解咁感人？

《帝女花》係邊個作嘅？

‧‧‧‧‧‧‧‧‧‧‧‧‧‧‧‧‧‧‧‧‧‧‧

粵劇《帝女花》在 1957 年 6 月 7 日首演，由名伶任劍輝（1913-1989）、白雪仙（1928- ）分別擔任男、女主角。

《帝女花》被普遍認同為香港粵劇的經典劇目，任何香港人都能唱出「落花滿天蔽月光」，很多人都知道它講述長平公主與駙馬的相愛故事，甚至有不少人能說出它的作者是唐滌生（1917-1959）。

唐滌生是香港偉大的粵劇作家，在 1938 至 1959 年的 21 年間，創作或與人合作編寫了超過 428 部粵劇，不僅是粵劇史上最多產的劇作家，也是戲曲史上、甚至全球戲劇史上最多產的劇作家。

唐滌生文思敏捷、才氣橫溢，其作品更是質、量並重，在 1950 年代寫了不少流傳後世的傑作，包括《艷陽長照牡丹紅》（1954）、《胭脂巷口故人來》（1955）、《牡丹亭驚夢》（1956）、《六月雪》（1956）、《洛神》（1956）、《帝女花》（1957）、《紫釵記》（1957）、《蝶影紅梨記》（1957）、《花田

八喜》（1957）、《獅吼記》（1958）、《白兔會》（1958）、《雙仙拜月亭》（1958）和《再世紅梅記》（1959）。

《帝女花》故事發生响乜嘢時代背景？

‧ ‧

中國歷史悠久，經歷過多次的改朝換代，每每由戰爭觸發，而戰爭必定為人民帶來生離死別的痛苦，戰敗而倖存性命的國民更會經歷國破家亡的慘痛。

大明帝國在 1368 年創立，推翻了元朝蒙古人的暴政，成為當時世界上的一等強國，全國經濟繁榮，軍隊強大，令外族不敢入侵，人民因此安居樂業。

明朝的政制、官制、考試制度、哲學、文學、史學、戲曲、書法、繪畫、宗教、工業、商業、與外國的商貿往來和文化交流都有很大的發展，比宋代、元朝更為先進，是繼漢代和唐代以來的盛世。晚明全國人口達到二億；1600 年，全國生產總值，佔當時世界生產總值的將近百分之三十。

可是，到 16 世紀中後期，古代君主專制和中央集權導致的腐敗統治逐漸浮現。

公元 1521 年，明朝第十二位皇帝「嘉靖」登位，即後世所稱的「明世宗」，曾經英明治國，卻在 1534 年後不問朝政，信用方士，全心修煉玄學，在宮裏日夜開壇作法。

公元 1572 年，一個年僅九歲的小皇子登基成為皇帝，即後世所稱的「明神宗」。繼位初期，神宗在太后和名臣張居正（1525-1582）的輔佐下施行德政，令帝國呈現中興的好景。1582 年張居正去世後，神宗因冊立太子而引起群臣爭議，自此疏遠朝臣，沉迷道教煉丹術，憧憬藉着服食仙丹達到長生不死，三十八年不上朝，對國政不聞不問。

這時，乘着大明帝國的日漸衰敗，北方的女真人秣馬厲兵，等待機會入侵中國，期望有日消滅大明、霸佔中國這塊資源豐富的土地。1617 年，女真首領「大汗」努爾哈赤（1559-1626，後世稱「清太祖」）以「七大恨」告天 [1]，宣佈立志消滅明朝。

1620 年，神宗駕崩，光宗繼位；一個月後光宗病死，熹宗繼位，朝政依然沒有起色。1627 年，熹宗死，崇禎（思宗）繼位，是為大明帝國最後一位皇帝，也是歷史上最後一位漢族皇帝。

崇禎皇帝繼承神宗對朝臣的猜忌，遇事獨斷專行，把君主專制的獨裁統治推向極限，結果導致朝政混亂，官吏貪污腐敗，朝臣結黨互相攻擊。1627 年飢荒爆發，觸發流民聚眾起義，李自成（1606-1645）、張獻忠（1606-1647）乘勢崛起。1633 年和 1643 年又先後爆發大鼠疫和大瘟疫，加速了大明的衰落。

1644 年正月，李自成在西安稱帝，國號「大順」。西安

與北京相距僅一千公里，李自成自此緊緊威脅着大明的統治。

　　早在 1536 年，女真首領努爾哈赤的兒子皇太極（1592-1643）就已稱帝，國號「大清」，加強邊境對明朝軍隊的壓迫。

　　1644 年三月，經歷了 16 位皇帝和 276 年統治的大明帝國飽受內憂外患的蠶食，國運危在旦夕，不是被大順軍隊推翻便是被滿清征服，大局已定，亡國只是早晚的問題。

《帝女花》故事係點㗎？

　　粵劇《帝女花》是長平公主與愛人周世顯從相愛、被逼分離，至克服重重難關後結成夫妻，最後雙雙服毒殉國的故事。

　　縱使粵劇《帝女花》故事屬於「歷史演義」而不盡符合史實，故事背景卻是真確的。故事發生在公元 1644 年暮春三月十八日（公曆 4

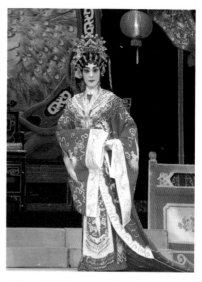

新秀演員鄭雅琪在《帝女花》中扮演長平公主
2019 年 3 月 17 日，高山劇場，鄭雅琪小姐提供

月 24 日）晚上的北京紫禁城裏，這時紫禁城外是人心惶惶、
兵荒馬亂的末世，城內是苟延殘喘的繁華、末代皇朝的的宮
規儀禮。

第一幕 [2] 《樹盟》

· ·

　　這年是大明崇禎皇帝統治的第十七年，即公元 1644 年；
這天是農曆三月十八日，即公曆 4 月 24 日。

　　時值傍晚，北京紫禁城的御花園裏華燈初上。

　　崇禎皇帝的幼女昭仁公主述說大明雖受內憂外患困擾，
皇姐長平公主在父皇的催促下，一會要在御花園設鳳台接見周
世顯，測試他能否中選駙馬。

　　長平公主在宮女和侍監的陪伴下到來，兩個公主一向姐
妹情深，昭仁提醒長平這次接見候選才郎，切勿過於高傲，以
免錯失良緣。

　　大臣周鍾引領周世顯進見長平，長平向來輕視應選者，但
世顯卻以傲骨、文才、言詞和瀟灑的儀容打動了長平的芳心。

　　長平矜持，羞於直接說出心聲，在連理樹 [3] 下借吟詩一首
表達情意，詩云：「雙樹含樟傍鳳樓。千年合抱未曾休。但得
連理青蔥在。不向人間露白頭。」

　　眾人會意，周鍾祝賀世顯之際，突然狂風大作，打熄所

有彩燈。昭仁和周鍾有感不祥之兆，不約而同請長平再三仔細考慮。

世顯為表示對長平的愛至死不渝，也在樹下吟詩一首表明心跡，詩云：「合抱連枝倚鳳樓。人間風雨幾時休。在生願作鴛鴦鳥。到死如花也並頭。」

長平深被世顯熱誠打動，堅決地許以終生。

第二幕《香劫》

· ·

長平決定選世顯為駙馬的翌日是三月十九日，即公曆 4 月 25 日。

大明乾清殿上，崇禎皇帝慨嘆國家危在旦夕。大臣周鍾上殿，向皇帝、皇后和皇妃稟告說長平願委身於世顯。崇禎傳世顯上殿，見他一表人才，即把世顯賜封駙馬都尉。

紫禁城守將周寶倫倉惶報上，說李自成率領的軍隊已攻入皇城。崇禎皇帝知道大勢已去，為免皇后、皇妃及公主受賊兵凌辱，先把皇后及皇妃賜死，再召長平上殿。

崇禎一向疼惜長平，幾經折騰，終於拋下紅羅，叫長平自行了斷性命。長平決心殉國，世顯卻緊拉紅羅不放，兩人依依不捨。

崇禎驅逐世顯離殿後，追殺長平，卻誤殺昭仁公主；長

平見愛妹死去，悲痛萬分，自己也甘願受死。可是這時崇禎經已身心交瘁，他咬緊牙關，用劍刺向長平，以為長平就此死去。崇禎命侍監扶他上煤山，準備自縊殉國。

大臣周鍾折返乾清殿，見長平倒在地上，但尚有氣息，便把她抱走。

世顯得宮女告知，以為長平屍首已被周鍾抱走，決定找周鍾乞取公主屍骸。

據文獻記載，李自成自從攻佔北京後，便向駐兵「山海關」抵禦滿清威脅的明軍守將吳三桂（1612-1678）招降，並以吳三桂家人的性命作要脅。豈料吳三桂知悉他的愛妾陳圓圓（1624-1681）被李自成部下奪去，憤而拒絕歸順李自成。

四月，李自成率領廿萬大軍進攻位於北京以東約 300 公里的山海關，意圖一舉消滅明朝的殘餘軍力。四月廿二日，吳三桂向多爾袞求救，多爾袞見吞併中國的時機已到，於是動員滿洲所有 16 至 60 歲的男丁，日以繼夜地趕路，傾巢而出通過山海關，把李自成擊敗。

第三幕《乞屍》

· · · · · · · · · · · · · · · · · · · ·

這幕戲發生於北京皇城被李自成的「大順軍」攻陷後約一個月。這時李自成被清軍擊敗後已逃返北京，盤算着應該固守

北京以迎戰清軍即將展開的進攻，還是放棄北京向西撤退。

周寶倫在家裏一邊獨飲悶酒，一邊慨嘆時局劇變令他失去一切，並盤算如何恢復往日的榮華富貴。原來皇城被攻破那天，長平被寶倫的父親周鍾救回周府，在妹妹瑞蘭的悉心照料下已經漸漸康復。

周鍾到來，寶倫向父親述說滿清軍隊大有可能不久便攻入北京，驅逐李自成，然後統治中國。他們又知明太子已被清人俘擄，認為明室氣數已盡，商議把公主獻給清帝，以圖封官厚賞。二人坐言起行，馬上外出尋找經已暗中降清的明朝遺臣。

豈料父子二人的密謀被長平及瑞蘭無意中聽到，長平不願被出賣，欲自殺殉國，但被瑞蘭阻止。瑞蘭想出權宜之策，用移花接木之計，詐說長平公主不甘被出賣，毀容自殺，實則到維摩庵裏躲藏起來，由瑞蘭暗中照顧。

這時，仍然癡情於長平公主的周世顯到訪周家，欲取回公主屍首，得悉公主本來在世，卻又自殺死去。世顯欲自殺殉情，卻被周鍾阻止及驅逐。

瑞蘭安慰世顯，說「有情生死能相會，無情對面不相逢」，暗示他與公主倘真有緣，仍將有團聚的一天。

1644 年五月，李自成放棄北京，領兵退回西面的老巢。清軍進佔北京，以之作為大清的首都，自此展開長達 268 年的統治，直至 1912 年中華民國建立。

　　1645 年四月，清軍攻破揚州和嘉定後，先後進行報復性的大屠殺，史稱「揚州十日」、「嘉定三屠」。

第四幕《庵遇》

．．．．．．．．．．．．．．．．．．．．．．．

　　一年以來，十六歲的長平棲身於維摩庵，化名慧清。她雖有瑞蘭暗中照料，但維摩庵的老住持死去後，新住持不知她的公主身份，自然沒有優待於她。這天雪停後不久，長平又奉命出外收集柴枝。

　　緣分的力量向世顯招手，引領他在庵外遇上這位年輕道姑。

　　世顯見眼前人雖然貌似長平，卻是道姑打扮，便上前搭訕。長平雖然認得世顯，但心裏既無俗念，也不知世顯是否已經降清，於是堅持自己是自小出家的道姑而並非長平公主。世顯幾經哀求，長平仍不為所動，直至世顯欲以身殉，長平才含淚與他相認。

　　周鍾與家丁追蹤世顯到來維摩庵，長平只有暫避，約世顯晚上二更在紫玉山房相會。

　　周鍾洞悉世顯與公主仍有聯繫，遂奉承世顯，計劃把公主及駙馬一併獻給清帝，以博取厚賞和官職。

　　世顯心生一計，假意說若清廷答應他列出的條件，他便帶同長平入朝投靠清帝。

第五幕《寫表》

· ·

　　世顯和周鍾帶領十二宮娥往紫玉山房進見長平，長平誤會世顯已經歸降清廷，亦以為世顯要把她帶到清宮獻給清帝，頓時悲痛欲絕。

　　周鍾與宮娥退下後，長平痛斥世顯把她出賣，拔出髮釵欲自刺雙目。世顯向長平坦告假意投清之計，以換取清帝釋放太子及把先帝崇禎屍骸厚葬於皇陵。

　　長平發覺錯怪世顯，但表明即使清帝答應釋弟、葬父，她亦絕不會投靠清朝。世顯也表示他亦不會變節投降，二人遂相約在清帝釋放太子、厚葬先帝之後，他們便在昔日定情的含樟樹下雙雙殉國。

　　長平含淚寫表，由世顯帶呈清帝。

第六幕《香夭》

· ·

　　紫禁城的養心殿上，周世顯將長平公主的表章面呈清帝，但見列班兩旁的不少正是當年的大明舊臣。

　　清帝不滿世顯頌揚長平有覆滅清廷的能力，威脅要殺害世顯。世顯聲言不怕身殉，並堅持在朝上朗讀長平公主寫的表章。

周鍾及寶倫不知表章內容，警告世顯慎言，以免觸怒清帝，致令他們烏紗不保、性命不保。世顯朗讀長平表章，朝中遺臣知悉公主要求釋放太子及厚葬崇禎。

清帝大怒，並欲撕毀表章。朝臣見此暗起鼓噪，清帝為取悅群臣，心生一計，詐稱答應公主所有要求。世顯遂傳旨請長平上殿。

長平再度踏足昔日的宮殿，彷彿回到乾清殿，一時百感交集，好像看見當年血跡在地上留下已經變為黃色的斑痕。她無限感觸地吟詩一首，詩云：「珠冠猶似殮時妝。萬春亭畔病海棠。怕到乾清尋血跡。風雨經年尚帶黃。」

長平入宮拜見清帝，強忍淚水，且轉愁為笑。清帝及百官見長平嫣然一笑，如釋重負；清帝更答應把她終身撫養，並配婚世顯。

其實清帝欲借重新賜婚以博取「仁政」美譽，使前朝遺臣效忠清廷。他見公主及世顯均已入朝，竟違反承諾，不肯釋放太子及厚葬崇禎。

長平在朝上痛哭，觸發遺臣對清帝產生怨懟，清帝在投鼠忌器的形勢下，惟有釋放太子並下令厚葬崇禎。

世顯及長平得清帝所准，在御花園含樟樹下拜堂，之後雙雙服毒殉國[4]。

周鍾、寶倫及清帝到御花園祝賀一雙新人，才知二人已死。這時天上傳來歌聲，迎接金童及玉女返回天廷，眾人才醒

覺原來公主及駙馬本來是玉女及金童。周鍾及寶倫自慚自愧，請求清帝准許他們罷官回鄉。全劇告終。

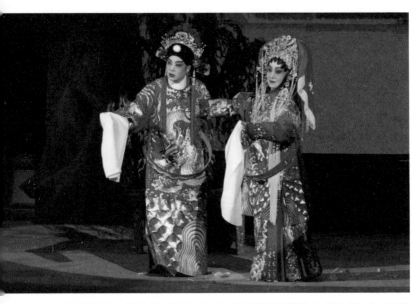

新秀演員靈音（飾演長平公主）和文軒（飾演駙馬周世顯）在《帝女花》之《香夭》中的演出

2022 年 8 月 21 日，高山劇場，靈音小姐提供

註釋：

1　即向上天控告明帝國犯下的「七宗罪」。

2　第一幕即第一場；粵劇的「場」有多重意義，這裏用「幕」，以舞台上的起幕、落幕界定「一幕戲」的開始和結束。

3　連理樹是兩棵不同根的樟樹，但枝幹連生在一起，是有情人相伴不離的象徵。

4　男女主角在這裏演唱小曲《妝台秋思》，把全劇推向高潮。

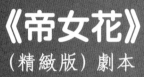

《帝女花》
（精緻版）劇本

———

唐滌生原著
陳守仁改編
張群顯、陳守仁校注

第一幕

樹盟

場景：北京紫禁城內，月華殿[1]前的御花園

佈景說明：衣邊為月華殿門口，旁用平台搭成鳳台[2]；雜邊[3]有連理大樹一棵，名為含樟樹[4]，旁有絲絲垂柳及紅色欄杆，鳳台上掛滿五色彩燈。

（起幕[5]）

（牌子頭[6]）

（牌子一句作上句[7]）

（長平坐幕，太監、宮女企幕[8]）

（太監台口[9]傳旨介[10]，白[11]）呔[12]，公主有命，傳太僕卿[13]之子周世顯鳳台覲見。（企回原位介）

（打引[14]，周世顯上[15]介，台口介[16]，詩白[17]）孔雀燈開五鳳樓。輕袍暖帽錦貂裘[18]。敏捷當如曹子建[19]。瀟灑當如，（拉腔）秦少游[20]。（上前下跪介，白）臣太僕卿之子周世顯叩見公主，願公主千千歲。

（長平冷然對待、望也不望介，白）平身。（口鼓[21]）周世顯，語云男兒膝下有黃金，你奈何折腰求鳳侶，

敢問士有百行，以何為首。[22]

（世顯口鼓）公主，所謂新入宮廷，當行宮禮，公主是天下女子儀範，奈何出一語把天下男兒污辱，敢問女有四德[23]，到底以邊一樣佔先頭。。

（重一槌[24]、慢的的[25]，長平回頭望世顯介、驚其才貌介，徐徐回眸一笑介，白）酒來[26]。

（長平接過太監跪獻金杯介，唱梆子慢板[27]）侍臣遞過紫金甌[28]，翠盤香冷霓裳奏[29]，借一杯瓊漿玉液，謝適才語出，輕浮。。

（世顯接杯介，禿頭[30]起唱梆子中板[31]）謝公主玉手賜瓊漿，好比月破蓬萊，雲迷，楚岫[32]。甘露未為奇，玉杯寧足罕，最難得是眉目，暗相投。。彩鳳有翠擁紅遮，經已蘭麝微聞，未接葡萄，香先透。翹首望瑤池[33]，天上有金童玉女[34]，人間亦有鳳侶，鸞儔[35]。。（直轉滾花[36]）忽見含樟樹，倚殿千年，怎得情如合抱同長壽。

（長平口鼓）你剛才提起棵含樟樹，哀家忽然有感於心，我想話响棵含樟樹下題詩一首。

（長平吟詩介，詩白）雙樹含樟傍玉樓。千年合抱未曾休。但願連理青蔥在。不向人間露白頭。

（突然行雷閃電，大風把彩燈吹熄介）

（世顯口鼓）公主，世顯為表明心跡，願把詩酬。。

（吟詩介，詩白）合抱連枝倚鳳樓。人間風雨幾時休。在生願作鴛鴦鳥。到死如花，也並頭。

（長平點頭讚賞介，唱滾花）亂世姻緣要經風雨，得郎如此復何求。。

落幕

註釋：

1　劇中長平公主居住的宮殿，相信名稱是杜撰的。

2　「鳳台」出自「蕭史、弄玉」的典故。秦穆公時，蕭史善吹簫，能引孔雀和白鶴到庭院，穆公幼女「弄玉公主」和他結成夫婦，穆公建築鳳台給他們居住，幾年後，二人跟隨鳳凰飛走了。「鳳台」也泛指華麗的樓台。

3　「衣邊、雜邊」是粵劇戲班術語：從舞台望向觀眾，台上左邊稱為「衣邊」，右邊稱為「雜邊」。

4　即樟樹。佈景說明是「連理樹」，是指不同根的兩棵樟樹枝幹連生在一起，是有情人長相廝守、相伴不離的象徵。

5　劇本裏對演員包括唱、做、唸、打各方向的提示，以及對佈景、燈光等舞台效果的提示，通常都寫在括號之內，統稱「介口」。

6　也作「排子頭」，鑼鼓點的一種，用作曲牌體唱腔的引子，亦常用於起幕。鑼鼓點是具有特定戲劇功能的「鑼鼓程式」。

7　承接上面「牌子頭」，意思是用大笛吹奏一句牌子作為第一句板腔；其實曲牌與板腔屬不同體系，這只是唐滌生慣用的變格，藉以避用傳

統起幕時用一句散板的「首板」或「倒板」的慣用排場或程式。

8　意即演員在起幕前，已在戲台演區裏各就各位；站立的叫「企幕」，坐下的叫「坐幕」。

9　舞台上面朝觀眾的邊緣區稱為「台口」。

10　「介」是演員唱、唸、動作及舞台視、聽效果的統稱。

11　也稱「口白」，是說白體系裏的一種常用形式，不限字數、句數，也不須押韻，具一般敘事或表情功能。它既是普通人物、村夫野老、販夫走卒的溝通方式，也是文人雅士和帝王將相之間較隨意的溝通方式。

12　「吙」是嘆詞，也寫作「吤」，是促使對方注意的吆喝聲，多見於早期白話，尤其是戲曲；普通話音 [dai1]，進入粵音粵劇，一般音 [daai]。作為吆喝功能的嘆詞，它獨立成句，音高體現於語調（intonation）而非字調。

13　「太僕卿」是官名。

14　襯伴文場戲主角出場身段的鑼鼓點。

15　即「上場」或「出場」，意指演員由「內場」（即戲台兩旁的布幕後面和後台）走到前台的演區；演員由前台演區走回「內場」則稱「下場」或「入場」。

16　「台口介」指示演員走到台口，用唱腔、說白或動作向觀眾表達一些內心思想。這程式也稱「撐場」或「另場」，演員有時會舉起衣袖作為示意。這一程式假定這些「內心思想」是同台的其他劇中人物所聽不到、看不見的。

17　也稱「念白」、「唸白」，是說白的一種形式，用五字句或七字句，可用兩句或四句，後者第一、二及四句須押韻。用打引鑼鼓作引子的詩白稱「打引詩白」，簡稱「引白」，演員須把最後三個字唱出來。「詩白」常用於主要演員在主要戲劇段落的出場。

18　形容衣着的華麗。

19　曹子建即曹植（192-232），三國時魏武帝曹操（155-220）的第三子，魏文帝曹丕（187-226）的弟弟。曹植十歲能文，甚得曹操寵愛。曹丕登位，忌曹植才能而不重用，封他為「陳王」。曹植才思敏捷、詞藻富麗，六朝詩人多受他的影響。

20　秦少游即秦觀（1049-1100），宋朝詞人，風格柔婉，據說風流瀟灑，有不少女友，死後曾有一位歌妓為他自殺。

21　也稱「口古」，是說白的一種形式，不限字數。除感嘆詞外，每句最後的字必須押韻。單數句押仄聲韻，稱「上句」；雙數句押平聲韻，稱

「下句」。每句後有「一槌」（也寫作「一才」，口訣是「得撐」）鑼鼓作結，是文人雅士和帝王將相之間有禮、嚴肅或拘謹的溝通方式。

22 按這句話的語意，結尾應該使用問號，但傳統粵劇劇本屬「演唱文學」，不是一般散文，有獨特的標點方式。所有說白除「口鼓」外，每句結束均用句號。所有唱段除板腔外，每句結束也用句號。每句口鼓及板腔的最後一個字必須符合嚴格平仄規範，結束於仄聲的稱為「上句」，用句號；結束於平聲的稱為「下句」，用「雙句號」，即是兩個相連的句號；「上句」與「下句」必須相間使用，以達致平、仄相間的聲韻效果。每句說白及唱腔均由「頓」組成，由「逗號」表示頓的結束。此外，每種板腔曲式每頓和每句的字數均有嚴格規範。

23 婦德、婦言、婦容、婦功。

24 鑼鼓點的一種，用作襯托演員突然的驚愕、震怒、哀傷等表情或動作，以象徵恍如晴天霹靂的感覺或反應。「槌」在行內劇本裏寫作「才」，讀作「槌」。

25 鑼鼓點的一種，用作襯托演員沉思、猶疑等反應；速度稍快的叫「快的的」。

26 在演出時，演員每每用「官話」說「酒來」；官話是粵劇由萌芽、雛形至 1920 年代使用的語音，有些發音酷似普通話。

27 粵劇唱腔的一種板腔（也稱「梆黃」）曲式，用一板三叮，也稱士工慢板；由於「士工」是粵劇的預設調式，梆子慢板簡稱「慢板」。

28 「金甌」是酒杯的美稱；「紫金」是一種珍貴礦物。

29 《霓裳羽衣曲》原是唐代的宮廷舞曲，據說本為西域樂舞。

30 省略唱段起首的鑼鼓和旋律引子，也稱「直轉」。

31 粵劇唱腔的一種板腔曲式，用一板一叮，也稱士工中板；由於「士工」是粵劇的預設調式，梆子中板簡稱「中板」。

32 「雲迷楚岫」比喻周世顯被公主的風采深深吸引，就像雲霧在楚國山巒中迷失了路。

33 傳說「瑤池」在崑崙山上，周穆王西征時，曾在此受西王母宴請。「瑤池」後來泛指仙界的天池和神仙居住的地方。

34 道家稱侍奉仙人的童男、童女為「金童玉女」，後用作比喻天真無邪、可愛清秀的男女孩童或青年。

35 「鳳侶鸞儔」指鳳凰與鸞鳥結伴，比喻相愛的男女長相廝守。

36 「滾花」是粵劇唱腔中最常用的板腔曲式的類別，結構屬散板，具一般敘事或表情功能；由於「梆子」（也稱「士工」）是粵劇的「預設」調式，用作表達由一般至歡喜和憤怒的情緒，故梆子滾花簡稱「滾花」

或「花」。除去「孭仔字」（即「襯字」或「擸字」）不計，一般梆子滾花的句式有「七字句」（4+3）、「偶句」（4+4、5+5、6+6、7+7）及「十字句」（3+3+4）；唐滌生常用的「十四字句」（7+7）即屬「偶句」。時至今天，由於「孭仔字」的加入，令「十字句滾花」難於辨認；例如，刪去「孭仔字」後，這句「含樟樹，倚千年，合同長壽」即屬梆子「十字句滾花」。

第二幕

香劫

場景：乾清宮[1]

佈景說明：乾清正殿，正面御座。

（牌子頭）

（牌子一句）

（十二宮娥正殿企幕）

（六朝臣企幕）

（宮燈、御扇[2]、四太監、王承恩企幕）

（周鍾、周寶倫企幕）

（崇禎皇坐幕）

（承恩台口傳旨介，悲咽白）聖上有旨，傳長平公主上殿。

（長平衣邊上介，入叩見介，白）父皇將臣兒宣上乾清，有何訓諭。

（崇禎悲咽白）長平，孤、孤……。（欲語不能，拍案嘆息介）

（擂戰鼓介，正殿遠景露出熊熊火光介）

（周寶倫口鼓）公主，闖賊就嚟殺入乾清殿啦，你母后與袁妃經已紅羅賜死，以身倡儀範。（一槌[3]）

（周鍾喊介，口鼓）公主，而家龍案上有紅羅三尺，（一槌）望公主與駙馬爺敍過夫妻情義，（介）再向君皇請死投環。。

（崇禎唱滾花）女呀，我狠心為保你玉晶瑩，（一槌）拋下紅羅代作勾魂棒。（拋紅羅、暈倒介）

（承恩扶崇禎埋位、替其卸下蟒袍介）

（重一槌，長平與世顯雙扎架介；叻叻鼓，長平對紅羅作驚心關目[4]；慢的的，拈起紅羅，欲下介、回頭介）

（世顯衝前一步，拈起紅羅一端，喊介，白）公主。

（啾咽介，起唱小曲[5]《撲仙令》）你相顧斷柔腸，痛別離淚滿宮衫，慘過玉環[6]，方信別離難。妻你能盡節，夫那得復再偷生。痛哭一番，牽衣再復攀。（哭叫白）（起《紅樓夢斷》小曲引子，浪裏白[7]）公主，徽妮，開講都有話，執手生離易，相看死別難呀公主。

（長平悲咽介，唱小曲《紅樓夢斷》）宮紗三尺了一生，夫婿喚奴還。唉，你再莫牽鴛鴦帶，痛哭悲喊。

（浪白）唉，駙馬，生離重有十里長亭[8]可送，死別更無陰陽河界可敍[9]，駙馬你唔好送我叻，你扯罷

啦，保重呀駙馬。

（擂戰鼓介）

（長平催快接唱）聽鼓角喧天，火勢瀰漫。將軍拋盔甲，文官相泣嘆。國事經了，那願再生。含淚告別，（一槌，與世顯雙扎架[10]介，世顯跪下介）勸駙馬休喊。（一槌，拖紅羅介，叨叨鼓，衝向衣邊介）

（世顯緊執紅羅、單膝跪步介）

（先鋒查，長平三拖紅羅介，包重一槌、慢的的，逐世顯、啾咽介，白）唉，駙馬爺。（俯擁世顯痛哭介）

（世顯白）公主。

（擂戰鼓，內場[11]喁呵[12]、喊殺聲介）

（崇禎食住[13]戰鼓聲驚醒介，拔劍介，唱快中板[14]）紅羅三尺斷情難。。欲待成全揮劍斬。（先鋒查[15]，三殺長平介）

（世顯食住先鋒查、三攔[16]介）

（周鍾拖住崇禎手介）

（快先鋒查，崇禎三次劍劈長平介）

（長平一閃、兩閃、三閃介）

（周鍾拉世顯下介）

（《雁兒落》[17]，攝[18]戰鼓及內場喊殺聲）

（崇禎食住《雁兒落》，一劍從長平左頰批落左臂介）

（長平慘叫介、入場介）

（叨叨鼓 [19]，崇禎追入場介、王承恩尾隨入場介）

（十二宮娥，俱散髮血衣，在底景分邊上，或跳御溝，或撞柱，或操刀自刃，露紫標 [20] 介）

（世顯上介、找尋長平介、下介）

（崇禎、王承恩上介，王承恩扶住崇禎介）

（崇禎唱滾花）孤皇要登高山，謝民愛，你快扶我上煤山 [21]。。

落幕

註釋：

1　位於北京故宮紫禁城的乾清門內。在明朝，乾清宮是皇帝寢宮，也稱「乾清殿」。

2　「宮燈」、「御扇」原是道具名，用於皇帝登殿時的儀仗；在粵劇演出，負責捧着它們的宮女也稱宮燈、御扇。

3　也作「一才」，鑼鼓點的一種，有多樣表現方式；「齊槌」（也稱「短一槌」）單用「撐」或「得撐」，與一些表情、身段、舞台效果或每句口鼓的結束同步，以突顯效果；「長一槌」用「得……撐」，或「查得撐」等，用於襯托一些較舒緩的身段、舞台效果或標示一個片段的開始或結束。即使劇本沒有註明，敲擊樂手常在演出中按劇情需要即興加入各種「一槌」。

4 演員頭部不動，雙眼左右移動，表達靈機一觸、會意、有所顧忌、思索，或向其他劇中人示意（俗稱「打眼色」）等。

5 屬粵劇唱腔中的曲牌體系。相對板腔及說唱體系而言，小曲有更固定的旋律，一般按譜填詞產生唱段。

6 唐代玄宗皇帝的愛妃楊貴妃的小字。

7 也稱「序白」。在唱段中，用過門旋律（也稱「序」或「過序」）伴奏、夾在唱段中的說白，簡稱「浪白」，是取旋律高低如波浪之意。

8 泛指送別的地方。古時於路旁，每十里設一長亭，五里設一短亭，供行人憩息。因此，近城的十里長亭常為人們送別的地方。

9 意指人間和陰間的分界處並無一像「十里長亭」般的所在可供人話別。「陰陽」即人間和陰間。

10 「扎架」也稱「亮相」。演員在鑼鼓點的襯托下，作瞬刻停頓，正面或側面朝向觀眾，以吸引注意，作為一個新片段的開始；一對演員同時做的叫「雙扎架」。

11 「場」是戲台上的演區，「內場」是兩旁布幕後面和後台。

12 嘈雜聲。

13 「食住」某種舞台效果，是指示演員的動作或唱、白與這種效果同步或緊接着它。

14 「快中板」也稱「快點」（即「快撞點」），是粵劇唱腔中的一種板腔曲式，用「流水板」；中速的用作表情和敘事，快速的用作表達激昂的情緒。嚴格而言，「快點」是指「快中板」所用的鑼鼓引子。「快中板」與「七字清爽中板」相似，同用七字句和流水板。但一般快中板是「七板句」，即每句的總「時值」是七個板；而「七字清爽中板」有「六板」、「五板」、「四板」和「收句」四種句式，常用的是「六板」句。在一段中速的「快中板」裏，間中可以加入四板或六板的「七字清爽中板」句式。

15 也稱「先鋒鈸」，鑼鼓點的一種，用作襯托演員急速的身段動作。

16 三次阻攔。

17 「牌子」名，由嗩吶奏出，常用作象徵死亡。

18 指示敲擊樂手在《雁兒落》奏起時，打響戰鼓作襯托，亦指示內場同時發出喊殺聲。

19 鑼鼓點的一種，用連串不絕的「雙皮鼓」聲襯托演員上場、走位等動作，或襯托沉思、猶疑、震怒等反應。

20 「血衣」是傳統粵劇戲台上製造身染鮮血效果的特別裝置，又稱「紫標衣」。據資深演員阮兆輝講述，演員把「血包」藏在手掌或戲服的水

袖裏，在需要時壓破「血包」，以製造流血效果。演出前，後台的「神箱工友」先把花紅粉混和蜜糖，再把道具血裝在「臘腸衣」裏，便成血包。有需要時，演員也可以把血包放在口裏以製造吐血的效果。使用蜜糖，是基於它的味道、濃度和容易清洗。

21 「煤山」位於紫禁城北，是崇禎皇帝自縊殉國的地方。

第三幕

移花 ¹

場景：桃苑，周鍾府上

佈景說明：正面、靠過衣邊一點是紅牆翠瓦之桃苑
門口，雜邊搭高平台，上設小樓，由內場上落；小
樓與桃苑之間，隔一小巷，小巷口有大桃花一棵；
衣邊、雜邊台口俱為曲欄、花、樹；衣邊放橫石
枱，上擺酒具。

（牌子頭）

（牌子一句作上句）

（周鍾、周寶倫企幕）

（周鍾關目，執寶倫手、台口介，快白欖 ²）前朝一
朵帝女花。

（寶倫白欖）此時價值千斤重。

（周鍾白欖）佢纖纖弱質冇作為。

（寶倫白欖）清帝得之冇大用。

（長平、瑞蘭卸上 ³ 介，在小樓上偷聽介）

（周鍾白欖）莫非借她作正義旗。

（寶倫白欖）箇中玄妙誰能懂。

（周鍾白欖）唉，賣之誠恐負舊朝。

（寶倫白欖）不賣如何有新祿俸。（包重一槌[4]）

（周鍾低聲白）我地父子不如入城，暗中疏通一吓吧。

（周鍾、周寶倫下介）

（長平拉瑞蘭台口介，悲咽口鼓）瑞蘭，試問前朝帝女，何堪供你父兄作買官之用呢。（痛哭介）

（瑞蘭亦悲憤介，口鼓）公主，我阿爹、阿哥咁做法，真係神鬼難容。。

（長平急介，口鼓）瑞蘭，我悔恨當日不死於乾清，今日再作囚籠之鳳。（先鋒查，欲撞樹而死介）

（瑞蘭食住先鋒查，拉住長平介，悲咽口鼓）公主，唔好呀，你俾啲時間我想吓啦，如果真係想唔通嘅，我都寧願以死相從。。

（銀鈴食住此介口，帶老道姑上介）

（長平、瑞蘭見老道姑介，連隨轉回莊重介）

（銀鈴白）二小姐，維摩庵[5]個師太嚟搵你呀，我都攔住道門嘅叻，點知俾佢撞咗入嚟，佢話二小姐你係佢庵堂嘅長年施主，熟不拘禮喎。

（長平連隨掩面迴避介）

（老道姑悲咽口鼓）瑞蘭二小姐，因為賊兵入城嘅時候，阿慧清道姑慘被驚嚇成病，今朝早已經死咗咇，所以我嚟求二小姐你施捨啲錢，作殮葬之用啫。（喊介）

（重一槌、慢的的，長平計從心起，拉瑞蘭台口介，細聲口鼓）瑞蘭，你能否懂得用換柱偷樑[6]之計，（介）不若就移花接木[7]，我但求身脫囚籠。。

（瑞蘭點頭介）

落幕

註釋：

1 原劇第三場是《乞屍》，因「精緻版」刪去周世顯「乞屍」一折和突顯長平公主借已死道姑的屍體遁世的情節，故改名《移花》。

2 是說白的一種形式，由掌板擊打卜魚作伴奏，有三字句、五字句及七字句，具有很強的敘事功能。白欖的單數句可不押韻，雙數句必須押韻。白欖可以押平聲韻或仄聲韻，但一般常押仄聲韻。

3 演員在沒有鑼鼓點的襯托下上場；沒有鑼鼓點襯托的下場或入場叫「卸入」。卸上、卸入象徵不為戲台上已經出場的其他劇中人物察覺。

4 「重一槌」是鑼鼓點的一種，用作襯托演員突然的驚愕、震怒、哀傷等表情或動作，以象徵恍如晴天霹靂的感覺或反應。「槌」在行內劇本裏寫作「才」，讀作「槌」。「包槌」即「齊槌」，與唱、白或其他舞台效果同步發生。這裏是指「重一槌」與白欖的最後三個字「新祿俸」同步。

5 「維摩」是修行者「維摩詰」（生卒年份不詳）的簡稱，是與佛祖釋迦
　牟尼（公元前 566-486）同時期的人。「維摩庵」一名未見於任何典籍，
　相信是虛構的地方。

6 成語，常作「偷樑換柱」，比喻暗中改變事物的內容、性質。

7 將一種花木的枝條接到別種花木上，本為栽植花木的方法，後用作比
　喻暗中使用手段，更換人或事物，以欺騙他人。

第四幕

庵遇

場景：維摩庵外、維摩庵內

佈景說明：開幕時，雜邊是維摩庵門口，莊嚴肅穆，快雪初晴，桃花三五，遠景皇城，衣邊殘橋積雪。轉景後，正面是觀音塑像，金童、玉女相伴，爐煙繚繞，肅穆處尚帶淒清景象。

（牌子頭）

（牌子一句作上句）

（遠寺疏鐘，風聲凜烈，桃花片片飛介）

（世顯上介，唱梆子慢板）我飄零猶似斷蓬船，慘淡更如無家犬，哭此日山河易主，痛先帝白練，無情[1]。。歌罷酒筵空，夢斷巫山鳳[2]，雪膚花貌化遊魂，玉砌珠簾，皆血影。幸有涕淚哭茶庵，愧無青塚祭芳魂，落花已隨波浪去，不復有粉剩，脂零。。（入介）

（長平道姑身[3]、挽舊破竹籃、拈塵拂上介，起唱小曲《雪中燕》[4]）孤清清，路靜靜。呢朵劫後帝女花，怎能受斜雪風淒勁。滄桑一載裏，餐風雨續我殘餘

命。鴛鴦劫後，此生更不復染傷春症。心好似月掛銀河靜，身好似夜鬼誰能認。劫後弄玉怕簫聲[5]，說甚麼連理能同命。

（世顯復上介，唱小曲《寄生草》）冷冷雪蝶尋梅嶺[6]，曲終弦斷，香銷劫後城。此日紅閨[7]有誰個、誰個悼崇禎。我燈昏夢醒，哭祭茶亭[8]。釵分玉碎，想殉身歸幽冥，帝后遺骸誰願領，碧血積荒徑。（嘆息介）

（長平接唱《寄生草》）雪中燕已是埋名和換姓，今生長願拜觀音掃銀瓶[9]。（並不看見世顯、直入維摩庵並掩門介）

（重複《寄生草》譜子[10]托介）

（世顯覺得道姑酷似公主，食住譜子，台口托白[11]）咦，點解呢位道姑，咁似已經死咗嗰個長平公主呢，莫不是公主幽魂現眼，（介）待我叩門一問至得。（上前敲門介，攝三吓小鑼[12]介，白）師傅，開門。

（長平拈塵拂開門介，重一槌、慢的的、先鋒查，速關門介）

（世顯白）何以佢閉門不納，事更可疑，待我衝門而進。（先鋒查，三次叫「開門」介）

（長平食住第三次，突然開門，重一槌，非常淡定，

一路行前、的的逐下打 [13] 介）

（世顯見突如其來，反覺驚異，食住的的、逐步退後介）

（長平冷然問白）施主衝門，想借茶還是拜佛。

（世顯氣稠稠 [14] 介，白）師傅，我一不是借茶，二不是拜佛，我有說話，望求師傅點化，何以閉門不納呢。

（長平這個介 [15]，白）庵內無人，住持未返，俗世男女，尚且授受不親，何況是佛門清淨地 [16] 呢。

（世顯苦笑介，口鼓）師傅，你係一個出家人，容我問一句塵俗話，所謂「劫火餘生，恍同隔世」，雖則難記興亡事，花月總留痕，我、我共道姑你似曾相識，望你把前塵細認。

（一槌，長平驚羞介，口鼓）施主，想貧道半世清修，未經劫火，世外人十年來只知道敲經念佛，幾曾沾染過俗世風情。。（合什 [17] 介，白）阿彌陀佛、阿彌陀佛 [18]。

（世顯擰場 [19] 介，唱古譜《秋江哭別》第一段）飄渺間往事，如夢情難認，百劫重逢，緣何埋舊姓。夫妻斷了情。唉，鴛鴦已定。唉，烽煙已靖。我偷偷相試，佢未吐真情令我驚。

（長平撐場介，接唱）唉，天折紅顏命。願棄凡塵，
伴紅魚和青罄，敲經斷俗世情。雖則烽煙已靖，須知
罡風[20]也勁，我守身應要避世，休談愛戀經。

（世顯細心觀察長平介，感到越看越似介，台口接唱）
論理佢應該要把夫婿認。復合了，偷偷暗中喚句卿
卿。（序[21]，細聲叫介，浪裏白）徽妮。

（長平詐作不聞介）

（世顯細聲叫白）公主。

（長平詐作愕然介，白）施主叫喚何人。

（世顯白）我叫喚公主。

（長平白）公主係施主何人。

（世顯悲咽白）唉，公主係我個妻房。

（長平白）嗯，施主叫喚妻房，應該在家中叫，房中
喚，何解你叫到嚟佛門清淨地呢。（拂袖介，接唱）
俗世塵緣事我唔願聽，你莫個尋偶清規地，將觀音
兩番誤作湘卿[22]。你似瘋癲，我不禁失驚，暗中念句
經。我今已將剃度，半生夢已醒，勸君休錯認。我才
十歲，經棲身皈依佛法，一心拜神靈。（序）

（世顯搶住叫介，浪裏白）師傅，師傅，我想求吓
你……。（接唱）你帶我去燒香，懺吓舊情。（欲入

庵介）

（長平以塵拂攔住介，接唱）仙庵寶殿，多清淨，不
要凡人妄敲經，莫忘形。勸君、勸君再莫染情狂病，
更未許再留停。

（長序）

（世顯浪裏白）師傅，你唔肯帶我入去上香，等我自
己去。（向庵門三衝介）

（世顯入庵介，長平尾隨介）

（世顯唱）罵聲觀音昏瞶[23]，你有千眼都唔靈。好夫
妻一朝相會，你怎不負責調停。枉燒香敲經，將你侍
奉，枉她錯念經。我將那香燭一切盡折斷，免我屈氣
難平，罵神靈。（拈神前香，在台口拗折介）

（長平執住香、悲咽介，接唱）咪玷辱觀音，只怨你
今世，不配有駙馬名。

（世顯接唱）遭百劫也留形，我為花迷還未醒。（哭介）

（長平接唱）唉，帝花嬌，不比柳花青，我身世自幼
孤單似浮萍。（過位介）

（世顯接唱）你從前多纖瘦，一般秋水[74]也含情。

（長平接唱）對紅魚敲青罄，我餐餐都食銀芽和白
菜，怎能與宮花相比併。（過位介）

（世顯接唱）若再不相認，只怕我別後，你病染相思症。情何堪，你在此孤零，應感我熱誠。

（長平接唱）你枉對修女亂說情。

（世顯接唱）唏，你太不近人情。

（長平接唱）我話你至不近人情。（吊慢）盼狂生，你重把婚盟聘，歸去、歸去，我一片好心，代替觀音點破你愚情。（飲泣、悲咽介，白）阿彌陀佛。

（世顯跪在神前介，接唱）哭江山破，夢覺繁榮。哭鴛鴦劫，玉女逃情。寧以身殉博後評，（吊慢）我寧以身殉，不向玉女再求情。（在腰間拔出銀刀，欲自殺介）

（先鋒查，長平着急介，白）唉，駙馬爺、駙馬爺。

（世顯白）公主，你認我呢咩。

（長平用力拖行兩步，受世顯之哭聲感動，企定、仰天長哭介，口鼓）唉，算叻、算叻，所謂「萬劫總有停息之日，但孽海從無靜止之時」，駙馬爺，好啦，若果你係想破鏡重圓嘅，咁今晚二更，你就去庵堂後十里外嗰間紫玉山房，我地、我地或可以把舊盟再認嘅。

（世顯忍淚介，口鼓）公主，你千祈唔好呃我，我都

唔知流盡幾多眼淚，至博得你一口應承。。（拖住長平塵拂介）

（長平口鼓）我已經俾你揭破我嘅廬山真面目，再不能喺庵堂立足，我要走叻，駙馬，你記住，你萬不能向任何人透露公主重生，我、我怕我會再身臨陷阱。

（世顯快口鼓）唉，此事何勞呠咁，公主你真係睇小我太不聰明。。（放開塵拂介）

（長平下介、世顯目送介）

（世顯若有所思、關目介）

落幕

註釋：

1　「白練」是白色的絹條；「痛先帝白練無情」指對崇禎皇帝以白練自縊一事的哀痛。

2　戰國時，楚懷王曾夢見自己與巫山神女交歡的故事；後世以「巫山」或「巫山夢」指男女歡好、交合。一年前周世顯與長平剛取得夫婦名份，却未及洞房便被逼分離，叫謂「巫山夢斷」。「巫山鳳」是比喻長平公主。

3　粵劇行內稱演員的化妝和穿戴為「裝身」，「道姑身」即作道姑打扮。

4　粵樂大師王粵生（1919-1989）在 1957 年特別為《帝女花》創作的小曲，特點是按唐滌生預先創作的曲詞構思旋律，並使用「士工」調弦，即把高胡空絃 G、D 作「士、工」。

5　承接第二場《香劫》使用蕭史、弄玉典故，長平自比弄玉公主，說夫婦因禍劫而分離後，她會害怕接觸到任何讓她聯想起夫妻恩愛的事物，從而鋪墊她即將面對周世顯的出現。

6　周世顯在雪中穿着斗篷，此處順勢以形象化的「雪蝶」來比喻自己。「雪蝶尋梅」可能是從「踏雪尋梅」轉化而來；「梅嶺」與崇禎自縊處「煤山」可能有一語雙關的作用。從「尋」字可見周世顯曾到煤山去憑弔或尋找崇禎的遺骸。

7　史載崇禎皇帝自縊於煤山壽皇亭的紅閣。

8　「茶亭」或「茶庵」指古時寺廟或庵堂設在路邊、為過路人提供茶水的地方，引申指寺廟或庵堂。這裏周世顯暗示先帝、后遺骸未得安葬，仍然暫時停放在寺廟或庵堂。

9　相傳觀音像手持「玉淨瓶」，「銀」即白色，「掃銀瓶」意即「打掃觀音像」、供奉觀音。

10　是小曲、牌子旋律的統稱；若劇本中沒有註明曲牌名稱而只寫「譜子」，意即交由伴奏樂師決定曲牌。

11　用小曲、牌子旋律伴奏、襯托的一段說白，通常獨立於唱段之外。「托白」與「浪裏白」的效果相似，但前者是獨立的說白段落，後者夾於唱段之間。

12　意指敲擊樂手在演員做出拍門動作時，打響三吓小鑼（即「勾鑼」）作襯托。

13　指示掌板樂手用一聲接一聲的「沙的」（敲擊樂器的一種；口訣是「的」）襯伴長平公主向前行的動作。

14　「氣稠」是粵語詞，意思是氣喘、上氣不接下氣；「稠稠」疊用，是強化它的程度。

15　表達劇中人猶疑不決或不知所措時所用程式，由於演員口唸「這個……」，故名。

16　「清淨」是佛教用語，指離開「惡行過失、煩惱垢染」。「清淨地」意指「佛門」。

17　也作「合十」，是一種佛教儀式，把兩掌十指在胸前相合，表示尊敬。

18　「阿彌陀」原是「比丘」（即受「具足戒」之後的出家眾），後來成佛，稱「阿彌陀佛」。隨着「淨土宗」佛教在中國的普及，「阿彌陀佛」成為最廣為人知的佛陀，以至「阿彌陀佛」四字成為一般佛教徒相互之間的問候語。

19　「擰場」也作「另場」，即演員略為「擰開」（轉開）身體或頭部，或走到台口，或舉起衣袖，向着觀眾說出或唱出心聲，而不為同台劇中

人聽到。見第一場註釋 16「台口介」。

20 道家稱天空極高處的風為「罡風」；今用以形容強烈的風，或比喻「惡勢力」。「罡」音 [江]。

21 旋律過門和引子統稱「序」；過門也稱「過序」，在一段唱腔前面的引子也稱「板面」。「浪裏白」又稱「序白」。

22 《楚辭・九歌・湘君》有「帝子降兮北渚」。漢代王逸註說：「帝子，謂堯女也 …… 沒於湘水之渚，因爲湘夫人。」「湘卿」大概指「湘夫人」，借指帝女。

23 「瞶」即眼盲，「昏瞶」意即糊塗。「瞶」音 [貴]。

24 比喻如湖水般清澈美麗的眼睛。

第五幕
寫表

場景：紫玉山房、小樓

佈景說明：衣邊搭高平台，佈一小樓，上寫「紫玉山房」。小樓四面皆窗，觀眾可望見小樓內一切情狀。小樓側有梯級，圍以紅欄，直落台口。小樓內底景擺大帳，正面橫枰，非常雅致。衣邊台口有大棵梅樹，出場處為碧瓦紅牆之轅門[1]口，小樓之下有石枰、凳，石枰上有文房四寶，為瑞蘭題詠之處，旁有畫甌[2]，插有畫卷並有一卷空白卷。開幕時已日暮黃昏，小樓上有紅燈一盞。

（牌子頭）

（牌子一句作上句）

（十二宮娥身穿明服，分對對，拈紗燈、檀爐、花碟[3]、鳳冠、霞帔[4]、珠飾，分邊企幕介）

（世顯穿羅袍；周鍾穿官服，企幕介，白）有請公主。

（長平、瑞蘭從小樓上介，望樓下介）

（瑞蘭白）公主，駙馬嚟咗啦。

（長平見眾人列站小樓之下介，錯愕介，白）哦。

（瑞蘭扶長平下樓，長平一路落樓、一路唱梆子慢板）雲髻新簪夜合花，綵線纂成新樣譜，梵台走脫丹山鳳[5]，引來百鳥，繞青廬[6]。。

（世顯趨前，接唱梆子慢板，一路唱、一路扶長平，台口介）此來不御[7]舊羊車，十里搬來新鳳輦[8]，十二宮娥，齊向金枝，拜倒。

（兩旁宮娥躬身下拜介）

（長平內心憤怒，強忍、苦笑介，口鼓）駙馬，你果然係一個守信用之人，真不枉我在庵堂對你再度傾心，更不枉我在小樓，今夕為你安排好合歡筵酌，（介）係呢駙馬，點解你霎時之間，又會得來一件紫羅袍、烏紗帽呀。

（世顯裝傻扮懵、嬉皮笑臉介，口鼓）公主，所謂天有不測風雲，人有霎時禍福，一者我有應變之能，二者難得清帝有慈悲之念，將我重新賜封駙馬，重叫我迎接呢隻離巢彩鳳，重返宮曹[9]。。

（重一槌，長平悲憤介，口鼓）周世顯，你、你、你原來係魚目混珍珠，真枉費哀家把終身嚟託付。（唾[10]世顯面介，哭介）

（世顯佯作無動於衷介，口鼓）公主，唾面可以自
乾，夫妻情難反目，唉，公主，做人應該要隨機應
變，你又何必慘切哀號。。

（重一槌，長平氣至半暈，瑞蘭扶住長平介）

（周鍾示意，十二宮娥分邊卸下介，周鍾白）駙馬
爺，趁此四下無人，你要畀啲心機勸解吓公主啦，老
臣告退。（雜邊卸下，香車亦卸下介，瑞蘭卸下介）

（世顯見身邊無人，連隨搶前、拜介，白）公主、
公主。

（長平憤然、閃開、痛哭、頓足[11]，叻叻鼓，瘋狂地
奔上小樓，先鋒查，埋枱、拈龍鳳燭出樓前，吹熄
介，慢的的，雙手掃跌枱上龍鳳燭，以巾掩口，吐紫
標[12]介）

（世顯見狀，瘋狂叫介，白）公主、公主。（先鋒查，
撲上樓介）

（長平食住先鋒查，拈銀簪在手，截住世顯、要脅
介，白）你咪行埋嚟。（唱禿頭《禪院鐘聲》尾段）
名花，不屑被俗世污。銀簪，阻斷了配婚路。（一路
唱、一路迫近世顯，逐步落樓介）當初先帝悲金鼓，
兩番揮劍滅奴奴，要我存貞操，殉父母。我雖是人還

在世，你那堪賣我毀清操。清室今朝有金鋪，我也不再愛慕。罵句狂夫、匹夫，我共你恩銷、義老，自刺肉眼模糊。（先鋒查，舉簪欲刺目介）

（世顯食住先鋒查，執長平手介，唱乙反二黃長句慢板[13]）銀簪驚退可憐夫，滿腹衷情和淚訴，聰明如清帝，狂士未糊塗，佢一心欲買，前朝寶，帝女又何妨，善價沽，眼前只剩，一段姻緣路，哭先帝桐棺未葬，太子被擄，皇都。。佢若得帝女花，重作天孫[14]嫁，先帝可安葬皇陵，太子亦免為，臣虜。（譜子托白）公主，世顯不是一個負義忘恩之人，你可知先帝皇陵仍未葬，太子被囚，我才有出此下策啫，方才十二宮娥，雖則身穿明服，仍是清室之心腹，你叫我點敢洩漏風聲呢，公主。

（長平一路聽、一路如夢初醒，徐徐跌了銀簪，黯然嘆息介，口鼓）唉，駙馬，想帝女花曾遭百劫，我重有乜嘢力量，救太子於囚籠，（一槌）安先帝於陵墓呢。

（一槌，世顯正容[15]介，口鼓）公主，若果帝女花不入清朝，清帝又如何履行三約呢，你放心啦，但望在清宮，事成之日，花燭之時，我準備夫妻雙雙，仰藥於

含樟樹下，我地節義都難污嘅。。（白）請公主修表[16]。
（一槌，長平忍住悲酸介，白）如此說，文房侍候。
（起鑼鼓介）

（世顯從畫甑裏拈出一卷空白之手卷，攤在枱上，磨墨介）

（長平食住鑼鼓，作種種病喘身段介，收掘[17]，長平拈筆手震，幾次欲寫不能，痛哭介，詩白）我病喘心傷力已枯。更無手力可拈毫。（望住世顯、痛哭介）

（世顯悲咽介，詩白）你且向泉台求父母。自有神恩，把玉腕扶。（奪頭[18]，與長平掩門[19]，跪單膝，捧手卷於台口介）

（長平拈筆、雙膝跪下介，一路寫、一路唱《陰告》[20]）復拜跪，徽妮情漸老[21]，心血混和了，紫煙暗吐，染狼毫[22]。蒙難棄朝，寸恩未報。貞花乞寄仙庵，免招風雨妒。清帝換朝，至今未安先帝墓。停在茶庵，哭幽魂再尋無路，且對青罄紅魚，念經酬父母。（叫頭[23]）罷了先皇、母后呀。（續唱《陰告》）哀太子亦曾身被擄，哭他憔悴囚牢。若說眷念帝花飄，父兄焉可少愛護。（《陰告》尾聲，長平擲筆介，啞雙思[24]介）

（瑞蘭卸上介）

（長平叫白）瑞蘭。（唱滾花）只怕落花今夕無人葬，

望姐你夢魂常返故宮曹。。

落幕

註釋：

1 「轅」是古代車前用來套駕牲畜的兩根直木，左右各一。古代君王出巡，駐駕於險阻之地，以車作為屏障，翻仰兩車，使兩車的「轅」相向交接成一半圓形的門，稱為「轅門」。後來，「轅門」也指將帥的營門或衙署的外門。

2 「甑」為古代蒸煮食物的瓦器，底部有許多小孔。「畫甑」可理解為存放畫卷用、而形制相同或相近的器物。

3 「花碟」並非現成慣用的詞，可理解為「碟上盛着鮮花」，或「有花紋的碟」，以見場面的隆重。

4 「霞帔」也作「霞珮」。「帔」是古代服飾的一種，最早指「裙」，後來又指「披肩」。在戲曲傳統中，它的特色是左右胯下開衩、滿繡團花、團壽、龍鳳、鹿鶴等圖案的服裝，而女帔則長僅及膝，為后妃及貴族婦女的常服。「帔」的北方官話音是 [pèi 披]，而粵音則是 [pei3 屁]。「霞帔」是繡滿彩霞花紋的「帔」。傳統粵劇有意或無意地把「霞帔」寫作「霞珮」，大概是由於想避開 [屁] 音。

5 「梵」指和佛教有關的地方，曲文後面接上「宇」、「閣」、「殿」、「堂」等處所名詞，都是佛寺的別稱。「梵台」在粵劇、粵曲中常用，也指佛寺。「丹山」是傳說中古代產鳳的山名，因而以「丹山鳥」或「丹山鳳」指鳳凰。「梵台走脫丹山鳳」意思是指長平公主離開庵堂，以避人耳目。

6 「青廬」是古代舉行婚禮的地方，這裏借指「紫玉山房」。全句的意思

是，長平返回紫玉山房，引得眾多的人聚攏過來，應了「百鳥朝鳳」之說。

7 即駕駛。

8 「羊車」是古代平民的車駕，「鳳輦」則是天子的御駕。「新鳳輦」在規模和場面上與「舊羊車」造成鮮明的反差。「輦」讀 [lin5]。

9 「曹」指古代分科辦事的官署或部門。「宮曹」大概泛指「朝廷」。

10 即「吐唾沫」，表示對某人的鄙視。在舞台上，演員常說「我呸」或「吐」來配合「吐唾沫」的動作。

11 演員用腳在台上踏跺，表示情緒激動。

12 粵劇戲班稱血色效果為「紫標」。見第二幕註釋 20「血衣」。

13 粵劇唱腔中的一種板腔曲式，用一板三叮；每句由起式、正文和煞尾組成，並用乙反調式演唱，常用於傷感的訴情或敘事；這段乙反二黃慢板由兩句組成，第一句是長句，第二句（由「佢若得帝女花」開始）是當中加了活動頓的十字句。

14 「天孫」指「織女」，是「牛郎」的愛人。此處藉指長平公主。

15 面上露出莊重、嚴肅的神情。

16 「表」或「表章」是古代臣子上奏君主的奏章。

17 又稱「收掘一槌」，常用口訣是「查得撐」，用於一個段落的結束或開始。

18 是從京劇借到粵劇的鑼鼓點，在粵劇劇本中常寫作「斷頭」、「段頭」；用作多種唱腔段落的引子。

19 身段程式的一種，可由單一演員或一對演員同時使用，使用的演員朝着對戲演員自轉一圈。由兩位演員演出的也稱「雙掩門」。

20 粵劇常用牌子之一，據說源自崑劇，常用於寫信或有關的情節。牌子是源自清代流行於廣東的崑曲曲牌，亦納入粵劇唱腔中的曲牌體系。

21 「情」指「情懷」；「老」有年紀大、日子久、老練、久歷風霜等意思。

22 「紫煙」即「紫色瑞雲」，象徵從上而來的力量。「狼毫」借代公主用來寫表的毛筆。「紫煙暗吐」意思是有超自然力量在暗中幫助她。「染狼毫」指那超自然力量會引導她的毛筆、給予她寫表的靈感。

23 演員提高聲調、拉長聲音呼叫，以表達哀傷情緒，屬說白的一種形式。

24 「啞相思」、「哭相思」均是表達哀哭的唱腔曲式，只用一句，有曲詞的是「哭相思」，沒有曲詞而只用動作的是「啞相思」，均屬於「雜曲」體系。

第六幕

香夭

場景：養心殿[1]，轉月華宮外御園

佈景說明：幕開時為養心殿，正面牌匾上寫「養心殿」，佈置以清宮為體例。正面平台御座，平台下兩旁有特製之燈柱，全場掛滿彩燈。衣邊宮門口結綵張燈。第二景依照第一場佈置，雜邊角之連理樹上掛滿彩燈，正面擺特製之橫香案，上擺錫器酒具，及點着一對龍鳳燭。衣邊矮欄杆外佈滿杜鵑花，欄杆內有長石凳，為公主與駙馬服毒後垂死之處。預備大量紙碎，用以製造密集的落花效果。

（牌子頭）

（牌子一句作上句）

（四清裝太監、四清裝宮女、十二明服宮娥捧花籃，企幕）

（周鍾、寶倫穿明服，與五個清朝文官、武官企幕）

（御扇、宮燈企幕，清帝坐幕）

（世顯企幕）

（清帝白）駙馬代傳口諭，傳公主上殿。

（世顯領命介，台口傳旨介，白）呔，皇上有旨，周
駙馬代傳口諭，長平公主衣冠朝見。

（打引[2]，長平鳳冠、霞帔，上介，台口介，引白[3]）
珠冠猶似殮時妝。萬春亭[4]畔病海棠。怕到乾清[5]尋
血跡。風雨經年，（拉腔）尚帶黃。（入拜介，白）前
朝帝女、長平公主向皇上請安。

（重一槌、仄才[6]，清帝關目介，白）平身。

（長平白）謝。（環顧舊臣介，仄才，關目介，口鼓）
皇上，我經已拜上金階，何以未見頒下詔書、劈開
金鎖呢。皇上，我而家悲從中起，我啲眼淚已經忍
唔住咗，我一喊親，怕只怕會驚震朝房。。（扁嘴、
欲哭介）

（清帝愕然、略帶驚慌介，向長平搖手介）

（清帝唱快滾花）今朝莫說前朝事，（一槌）只求撮合
鳳諧凰。。

（大滾花[7]，世顯唱滾花）先皇未葬弟羈囚，（一槌）
公主何妨把悲聲放。

（一槌，長平哭介，叫頭）罷了先皇，（介）君父，
（介）母后呀。（分邊向群臣哭介，唱快中板）哀聲

放，帝女哭朝房。。血淚如潮腮邊降。且向乾清再悼亡。。憶舊仇翻血賬。遺臣三百聽端詳。。當日賜紅羅，擲在金階上。母后袁妃痛懸樑。。劍橫揮，血濺黃金帳。殺得個昭仁公主怨父皇。。（直轉滾花）你地莫戀新朝棄舊朝，我再哭鳳台聲響亮。（先鋒查，執世顯、台口介，哭介，叫頭）罷了駙馬。（介）

（世顯叫頭）罷了公主。（介）（啞雙思，與長平擁抱、向台口哭介）

（內場沉痛暗湧[8]介）

（清帝茅[9]介，向周鍾、寶倫白）拉開佢地、拉開佢地。

（先鋒查，周鍾、寶倫分邊拉開長平、世顯介）

（清帝禿頭唱滾花）我忙忙寫下安陵詔，（一槌，寫介，交太監介，太監下介）我怕你哭聲向外揚。。公主一哭撼帝城，（一槌）我忙把前朝孤子放。

（清帝口鼓）長平公主，你喊亦喊完，你所要求嘅事我都做完啦，你應該與駙馬立刻成婚，免辜負兩旁儀仗。

（長平口鼓）唉，長平焉敢再逆皇上御旨，所希望者，就係將花燭，設在月華宮外，咽處雖係花無並

蒂,但係樹有含樟。。

(清帝點頭、答應介,白)好呀。(唱滾花)喜見玉宇
瓊樓巢翡翠,鈞天樂奏鳳諧凰。。(白)吩咐動樂。

(起《一錠金》[10])

(宮娥分對對入場介,世顯、長平入場介)

(佈景:放木桌)

(宮娥雜邊上介,分邊侍立介)

(長平、世顯雜邊上介)

(長平對景不勝感慨介,一槌,詩白)倚殿陰森奇
樹雙。

(世顯詩白)明珠萬顆映花黃。

(長平悲咽介,詩白)如此斷腸花燭夜。

(世顯會意介,詩白)不須侍女,伴身旁。(白)下退。

(宮娥白)知道。

(起小曲《妝台秋思》[11]引子)

(宮娥分邊退下介)

(棚頂[12]落花如雨介)

(長平食住譜子、燒香一炷介,唱《妝台秋思》)落
花滿天蔽月光,借一杯附薦[13]鳳台上。帝女花帶淚
上香,(跪介)願喪生回謝爹娘。偷偷看,偷偷望。

佢帶淚、帶淚暗悲傷。我半帶驚惶，怕駙馬惜鸞鳳配，不甘殉愛伴我臨泉壤。

（世顯接唱）寸心盼望能同合葬。鴛鴦侶，雙偎傍，泉台上再設新房，地府陰司裏再覓那，平陽門巷[14]。

（長平接）唉，惜花者甘殉葬。花燭夜，難為駙馬飲砒霜。（痛哭介）

（世顯接）江山悲災劫，感先帝，恩千丈，與妻雙雙叩問帝安。（同跪下介）

（長平哭介，接唱）唉，盼得花燭共諧白髮，誰個願看花燭翻血浪。唉，我誤君，累你同埋孽網[15]，好應盡禮揖花燭深深拜。（與世顯交拜介）再合巹交杯[16]，墓穴作新房，待千秋歌讚註駙馬在靈牌[17]上。（過序；長平坐在柳蔭下石凳介，長平自己蓋上面紗介）

（世顯接唱）將柳蔭當做芙蓉帳[18]。（過序，取蠟燭介）明朝駙馬看新娘，（過序）夜半挑燈有心作窺妝。（挑巾、窺妝介）

（長平接唱）地老天荒[19]，情鳳永配癡凰。願與夫婿共拜相交杯舉案。

（世顯接唱）遞過金杯，慢嚅輕嚐，將砒霜帶淚放落葡萄上。（從衣袖中拈出砒霜介，落毒介）

（長平接唱）合歡與君醉夢鄉。（碰杯介）

（世顯接唱）碰杯共到夜台[20]上。（再碰杯介）

（長平接唱）百花冠替代殮妝。（一飲而盡介）

（世顯接唱）駙馬盔[21]墳墓收藏。（一飲而盡介，與
長平過衣邊介）

（長平接唱）相擁抱，（介）

（世顯接唱）相偎傍。（介）

（合唱[22]）雙枝有樹，透露帝女香。

（世顯接唱）帝女花，

（長平接唱）長伴有心郎。

（合唱）夫妻死去，與樹也同模樣。

落幕
劇終

註釋：

1　在紫禁城裏，「養心殿」在「月華門」之南。在清朝十二位皇帝中，將
「養心殿」當作寢宮的有八位，包括雍正皇帝和乾隆皇帝。
2　襯伴文場戲主角出場身段的一種鑼鼓點。
3　用打引鑼鼓作引子的詩白稱「打引詩白」，簡稱「引白」，演員須把最

後三個字唱出來，常用於主要演員在主要戲劇段落的出場。

4　位於紫禁城御花園內「浮碧亭」以南。據說，另一個「萬春亭」位處煤山。見《辛苦種成花錦繡：品味唐滌生〈帝女花〉》頁 61，香港三聯書店，2009 年。

5　這裏長平並非到乾清殿，只是回憶當年的慘況。

6　也稱「擲槌」，鑼鼓點的一種，用作表達劇中人沉思或猶疑等情緒。

7　也稱「大花」，鑼鼓點的一種，用作滾花唱腔的引子，以突顯激昂的情緒，尤其用於生角演員出場；接下去，生角演員所唱的，可以是提高腔調的大喉滾花，也可以是一般平喉滾花。

8　「場」是戲台上的演區，「內場」是兩旁布幕後面和後台；「暗湧」是指低聲表達怨懟、不滿的雜聲。

9　即「發茅」，意指恐慌、不知如何應對。更強的恐慌稱「大茅」。

10　曲牌名，常用於結婚拜堂等情景。

11　曲牌名，由粵樂大師王粵生於 1957 年從琵琶曲《塞上曲》移植、唐滌生填詞。

12　「棚頂」是戲院或戲棚的頂部，實際上是指戲台演區的上面。「棚頂落花如雨介」是指示負責佈景的工作人員爬到戲台演區的上面，撒下紙碎，以製造落花不斷的效果。

13　又作「祔薦」，「祔」是動詞，指奉新死者的神主入廟，附在先祖神主之旁，與先祖合祭。雙音節詞「祔祭」、「祔薦」、「附薦」均與「祔」同義。

14　史上曾有多個「平陽公主」，故把「駙馬府」冠名「平陽」。「門巷」泛指駙馬府所在的一帶。

15　「孽」是災害、災禍。佛教有「業網」概念，謂業力如網罩人，不可逃脫。「業」可通「孽」。

16　「卺」（音 [緊]）是古代婚禮中用的酒杯；「合卺交杯」是婚禮中新婚夫婦交換酒杯共飲的風俗、儀式。

17　「靈牌」即「神主」、「牌位」、「木主」、「靈位」、「神主牌」，屬宗教器物，上面寫着死者的姓名，在祭祀中代表死者。

18　是一種華麗多彩的帳子。唐代白居易（772-846）的《長恨歌》有「芙蓉帳暖度春宵」句，刻劃唐明皇與楊貴妃在華麗的帳子裏度過美好的時刻。

19　形容時間超越時代的久遠。

20　指墳墓，因閉於地下，不見光明，故稱為「夜台」。

21　「盔」是用來保護頭部的帽子，戲曲伶人所戴的硬質、軟質帽子統稱

「盔頭」。「駙馬盔」即駙馬戴的帽子。

22 指超過一個演員同時唱曲，是戲曲的一種傳統演唱方式，屬沒有「和聲」的「齊唱」，早在宋代的「南戲」（又名「永嘉雜劇」）已有使用。在很多地方劇種如潮劇、福佬白字戲中，「合唱」又稱「幫聲」、「幫腔」。在白字戲的演出中，很多時身處內場的演員、樂師以至工作人員都會加入「幫腔」，有「合作」、「幫忙」、「幫助聲勢」的意思。「幫腔」泛指戲曲的合唱，有「一唱眾和」、全曲幫腔等多種形式。

四

《紫釵記》點解咁受歡迎？

粵劇《紫釵記》在 1957 年 8 月 30 日首演，由任劍輝、白雪仙分別擔任男、女主角。

《紫釵記》講的是小玉與李益一見鍾情、被逼分開，兩人憑鍥而不捨的意志及至死不渝的愛情，克服重重障礙，有情人終成眷屬的故事。

小玉原是霍王的女兒，本姓李，屬於唐朝皇室族人。可惜母親出身丫鬟，霍王死後，母女被逐出王府，寓居勝業坊古寺旁一條小巷裏的「梁園」。為謀生計，長大了的小玉淪落為歌女，在「梁園」賣藝娛樂賓客。

多年來，小玉有一個夢想，就是嫁給一個她鍾情的男兒，更藉愛郎一朝高中，令她妻憑夫貴，得到朝廷恢復她霍王千金的尊榮，重新賜姓「李」。

唐滌生筆下有幾齣以歌妓作為女主角的粵劇作品，透過將主角的辛酸遭遇和堅強不屈刻劃人微，成功地引起了觀眾的同情和共鳴。《紫釵記》是「歌妓」題材中最成功之作，主角「小玉」藉著努力掙扎，從垂死的「落難歌妓」，通過拚死的據理力爭，最後回復尊榮，成為香港戲迷熟識、同情和敬

佩的女英雄。

《紫釵記》超越一般「歌妓戲」之處，是它縱使是虛構劇作，但具有偉大的歷史、時代背景，令觀眾窺見大唐盛世的側影，從中又見唐滌生發自內心的精警抒發，令此劇更添引人思考的空間，增加了無形的魅力。

大唐國勢強盛、交通發達、經濟繁榮，加速了文學和藝術的發展。唐代不只文人、詩人眾多，樂工、妓女也眾多。妓女中不乏多才多藝、能詩能文的女子，均各有各的辛酸往事。

《紫釵記》故事發生在規劃井井有條、繁華的首都長安。據說長安城的總面積約有八十平方公里，相當於今天香港島的大小，總人口有一百萬[1]。秩序、繁華的背後是小玉和母親因出身寒微被拋棄，淪落為妓。

故事的男主角是出身仕宦門第、飽讀詩書、才華出眾的詩人李益。門第、才華的背後是階級歧視和無數負心、負情的故事。

恃勢凌人、強人所難的盧太尉是導致小玉被遺棄三年的元凶，霸道的背後是人治、權力不受制約的腐敗。太尉單憑李益詩句，要脅告發他「題詩反唐」，逼令他拋棄小玉、迎娶自己的女兒。隻手遮天、指鹿為馬的背後是法治的缺陷。為甚麼一句「不上望京樓」可以作為叛國鐵證？作為狀元、國家棟樑的李益沒有因為清者自清、一腔正氣而免疫於恐嚇，因為「忠君愛國」既是「最高憲法」，也是模稜兩可、奠基於「莫須

有」、「屈得就屈」的白色恐怖。

在「皇家」等於「國」的年代裏，皇帝和皇家是國的主人，既集資源擁有者、行政、立法、司法、執法於一身，又有道德、禮制護航，文武百官是皇家小施小惠下的既得利益者，是爪牙、應聲蟲；平民百姓是奴隸，生存的唯一意義就是為皇權作無限的犧牲，為皇權創造更美好的世代。不忠君愛國的人是沒有做狀元、棟樑甚至平民的資格，最少會被放逐、驅離家園，更糟的是被殺頭、滅族。

唐滌生講咗乜嘢心聲？

若說「公道自在人心」，則失去公義自然會令人抑鬱。以為丈夫把她拋棄、飽受強權欺壓、公義不彰、申訴無門的小玉在抑鬱中病倒，在絕望中轉向求觀音、王母、佛祖庇佑，藉求籤問卜探問丈夫歸期。劇中唐滌生借婢女浣紗的口提出控訴：「若果世間事事能如意，試問誰塑金身領佛情。。倘若清香能上九蓮台，何致姑娘病餘三分命。」

每一個成功往上爬故事的背後，是無數失敗者往下滑的故事。王公卿相、達官貴人、名商鉅賈錦衣貂裘、筵開百桌、田連阡陌的背後，是平民百姓飽受巧取豪奪、百般剝削。浣紗在千金散盡後，同樣做出控訴：「正是慈善得來冤枉去，窮酸

只配作運財人。」

黃衫客是指引小玉據理爭夫的天降豪俠、絕地救星；但俠士搭救是可遇而不可求，甚至只是夢想。在唐滌生筆下，也許只有虛構出來、超越時代的黃衫客才敢對腐敗官吏作出控訴：「我只知道千鍾俸祿都係民間奉，佢哋反將民命視作蟻和蟲。」

畢竟小玉與李益的故事發生在安史之亂後的唐代，多少反映了大唐由盛轉衰的逐漸下滑之勢。

儘管是出於虛構，勸告小玉拒絕委曲求全的黃衫客精神，也是唐滌生面對逆境時不屈不撓的精神：「你應該戴鳳冠，披霞帔，大搖大擺，擺到太尉面前，分庭抗禮，據理爭夫，就算受屈而死，也死得個光明磊落……」

在 1950 年代的香港，經歷了港英政府統治超過一百年，男女平等、自由戀愛、一夫一妻、從一而終、法治、公義已成為民間普遍認同的價值。唐滌生以當時香港人尊重、恪守的自由戀愛、一夫一妻制、職業無分貴賤等價值觀，突顯小玉與強權和命運的對抗和李益的至情至聖，誠然是超越時空的創造，卻贏得了幾代香港人、今天漂泊世界各地的香港人歷久不衰的掌聲。尤其是《劍合釵圓》裏，李益一句「大丈夫處世做人，應知愛妻須盡忠」，更是贏盡了無數香港婦女的歡心。

第一幕《墜釵燈影》

. .

　　在大唐帝國的首都長安，「勝業坊」是高官貴胄聚居的區域，當中與宰相太尉府只相隔幾條街、位處曲巷裏的「梁園」住着才貌雙全的歌女小玉和她的母親鄭氏。

　　這晚適值元宵佳節，鄭氏追憶往事。原來她本是霍王的婢女，因出身寒微，十二年前在霍王死後被驅逐出王府，落戶到勝業坊霍王的別業[2]「梁園」。鄭氏與霍王所生女兒「小玉」一向從母姓，今年十八歲，盼望能嫁得才郎，好待他日才郎顯貴，朝廷會恢復她的霍王舊姓並封她為郡主。

　　鄭氏取出當年霍王買給小玉作將來出嫁時作上頭的「紫玉釵」，交待婢浣紗，叫她為小玉插到頭上。之後，向來仰慕長安才子李十郎的小玉辭別母親，與浣紗到勝業坊街上賞燈。

　　這時街上來了三位秀才，三人都是剛剛應考，正在等待放榜，趁元宵外出觀燈。李益、崔允明、韋夏卿情同手足，號稱「歲寒三友」。李益曾聽媒人婆鮑四娘說長安有位才貌雙全、不攀權貴的霍家小玉，並對他的文才一向傾慕，所以十分渴望能在是夜邂逅佳人。

　　突然，在鳴鑼喝道聲中，當今權傾朝野，加封太尉的宰相盧杞與女兒盧燕貞在前呼後擁下來到街上。驀地，命運之力驅使狂風刮起，把燕貞的絳紗吹去，恰好撲到李益面上。李益見此，把絳紗交回燕貞，婉拒說出姓名，隨即離開。

　　豈料燕貞對這個不攀權貴的神秘儒生一見鍾情，便囑父親打探他的身份。盧杞向在場的崔允明查問，得知剛才拾巾的秀才乃是李益，便決定提拔他為新科狀元，並吩咐隨從傳語禮部，凡應試後獲選的考生先要拜謁宰相太尉府堂，方准註選 [3]，希望藉此招贅李益為婿。

　　盧杞一行人去後，小玉與婢女浣紗在歸家路上經過。剎那間，緣份之手把她頭上的紫釵扔到地上，這一次落在李益的跟前。李益拾起紫釵，正在賞玩間，浣紗回轉，問他曾否見到紫釵。李益為了使開浣紗，故意說紫釵有可能落在橫巷內。待浣紗前去尋釵後，李益遇上到來找尋紫釵的佳人，懷疑這位身穿紫衣的美女便是霍家小玉，便乘機與她搭訕。二人互道姓名後，驚覺對方正是自己的夢中人。

　　李益深感與小玉有緣，向她求婚。小玉則坦言自己本為霍王千金，但現已淪落為一名歌妓，自覺配不起李益。李益答應將來會使小玉「妻憑夫貴」，小玉又推說需要侍奉母親，之後回頭嫣然一笑，步進家門。

　　在允明的鼓勵下，李益推門而進，到「梁園」向小玉的母親提親。

第二幕《花院盟香》

· ·

李益入到梁園，見鄭氏正在敲經唸佛，便向她表明對小玉的愛意，並答應他日為小玉恢復霍王千金的尊銜。鄭氏亦為李益的真誠所動，准許二人當夜成婚。

小玉出來見李益，李益為她插上紫釵。小玉突然悲從中起，說害怕一天華落色衰，會被拋棄。李益為表示自己並非薄倖郎，以紫釵刺指，滴血和墨，在綢緞的烏絲欄 [4] 上書寫盟心之句，矢誓與小玉「日夜相從，生死無悔……生則同衾，死則同穴」。情到濃時，二人共度春宵。

第三幕《折柳渭橋》

· ·

李益高中狀元，卻在新婚翌日被派往涼州，出任河西節度使劉公濟的參軍。在啟程當天，浣紗陪同小玉來到西渭橋畔送行。原來事因李益高中的消息傳出後，適值剛與小玉成親，李益沒有即時到宰相府拜謝宰相太尉提攜大恩，盧杞盛怒之下，為求拆散李益與小玉，強把李益調派到塞外。

李益與小玉道不盡情話，李益誓言對愛妻永不變心。河西節度使劉公濟屬下都押衙到來迎接新科狀元兼參軍李益，卻認得狀元妻子曾是勝業坊梁園的歌姬；小玉羞慚之際，崔允明

挺身為她解圍。臨行時，李益說夏卿雖已當上「主簿」，但俸祿微薄，也許未能照顧考試落第的允明，並囑咐小玉對允明多加關照。

小玉感懷身世，囑咐李益他日在她年華老去時另娶名媛；李益則一再重申對小玉之情至死不渝。夫妻遂含淚告別。

第四幕《圓夢賣釵》

李益一去三年，音訊全無。小玉思郎心切，單思成病，並且經常求神拜佛，致令經濟陷入困境。浣紗慨嘆已經典賣小玉所有的首飾，只餘當年用作定情信物和上頭的紫玉釵。小玉病情嚴重，卻拒絕對症下藥，只吩咐浣紗給她服用「當歸」，以取夫郎「當即歸來」的好意頭。

這天早上，小玉對浣紗說昨夜夢見一個黃衫大漢，送她一對花鞋。小玉認為「鞋」寓意「魚水重諧」，深信夫郎很快便歸家。

經濟拮据的另一個原因，是小玉三年來一直依李益的囑託，不時援助落第久病的允明。這時允明再次到訪，說宰相太尉請他到相府出席「招賢宴」，但他卻無錢置裝。小玉吩咐浣紗把家中僅存的金錢送給允明，以圓允明晉身之夢。

為了應付日後的生計，小玉忍痛吩咐浣紗取出紫玉釵，

並叫她把玉工侯景先帶來，請他代為出賣。

第五幕《吞釵拒婚》

· ·

三年來，盧杞指使劉公濟帳下的都押衙暗中監視李益，並把李益寄返家中的書函沒收。盧杞又收到都押衙派人送來一首李益寫的感恩詩，見可以利用當中「日日醉涼州。笙歌卒未休。感恩知有地。不上望京樓。」四句，要脅告發李益迷醉歌舞、縱情喝酒、疏忽職守、怨恨朝廷、存心作反，逼他拋棄小玉並迎娶自己的女兒。盧杞已下令調派李益回長安向宰相府報到，李益正在途中，一旦到步，將被羈留在相府，不准回家。為了要脅李益，他也吩咐下屬把李益的母親接到相府居住。

盧杞為招李益為婿，請了允明與夏卿到府為媒，但遭允明嚴辭拒絕。盧杞以重金及五品官位利誘，允明依然不為所動。盧杞技窮，威脅向允明動武。允明說欲把四個妹妹許配宰相太尉四個女兒的夫婿，使四個女兒感受被奪去夫郎之痛。盧杞聽言，惱羞成怒，用白梃把允明打死，更警告夏卿不能洩露半句風聲。

玉工侯景先向宰相太尉呈上紫釵，說物主願意用九百兩銀出賣。盧杞追問下，知道紫釵原來是小玉三年前新婚的上頭之物，馬上決定買下。

　　盧杞教唆他的手下王哨兒，叫他的妻子在李益抵達相府後，假扮鮑四娘的姐姐鮑三娘到來，把紫釵獻上，並要訛稱小玉經已改嫁，才有出賣紫釵。

　　李益到來，對允明的死及盧杞的奸計全不知情，唯對不許他回家大惑不解。此時，假冒的鮑三娘到相府，假裝知悉燕貞將出閣，獻上紫釵一枝，並訛稱小玉已於上月改嫁，因而把紫釵棄賣。盧杞責小玉無情，勸李益續娶他的女兒燕貞。李益自責、心如絞碎，欲吞釵自盡，被夏卿制止。

　　盧杞見奸計不得逞，怒不可遏，揚言要誣告李益的詩句中有疏忽職守、叛國之意，要向皇上稟奏。李益恐連累母親，忙哀求盧杞。盧杞以此逼李益答應與燕貞成婚，李益無奈就範，但請求把婚事延後舉行。盧杞命令李益此後住在相府，不能自由走動。

　　侯景先登堂領錢，盧杞借機對景先說李益便是新姑爺。景先步出相府，把賣釵得來的錢交給小玉，並說宰相太尉女兒將嫁李益，而紫釵乃宰相太尉買給女兒作上頭之用。小玉聞言，悲痛欲絕，要闖進相府質問李益，幸被浣紗強行帶返梁園。

　　夏卿懇求宰相太尉准許他與李益到慈恩寺賞花和拜謝禪師。盧杞命令軍校緊緊跟隨二人，並吩咐若有人提起「霍家小玉」，便把他亂棒打死。

第六幕《花前遇俠》

· ·

　　豪傑裝扮的黃衫客到慈恩寺，擬到西軒飲酒和賞花，法師告訴他西軒已被韋主簿預訂，用來宴請參軍李益。在黃衫客追問下，法師把李益拋棄小玉、入贅宰相太尉府之事告知。黃衫客為小玉憤憤不平，怒責李益薄倖。

　　小玉與浣紗在路上遇上一位道姑和一位尼姑，被遊說藉求神問卜探問李益的歸期。浣紗知道她們的家財只餘變賣紫釵得來的九百兩銀，但阻止不了小玉；道姑和尼姑為小玉占卜後，各取去三百兩銀。

　　小玉又到慈恩寺拜佛，再付三百兩香油錢。浣紗見錢財盡散，不禁失聲痛哭。黃衫客見狀，上前問個究竟。小玉本不願提起傷心事，但記得昨夜夢中曾見黃衣大漢，所以向黃衫客細訴自己的身世，和與李益邂逅、結合、分離、音信隔斷，及她單思臥病、經濟拮据、李益薄倖負情的經過。黃衫客聽罷，痛罵李益無情。他贈小玉一錠金，答應是夜將會到訪梁園。

　　李益與夏卿到達慈恩寺的西軒，但礙於被盧杞的手下嚴密看守，不能暢所欲言。夏卿唯有以詩寄意，向李益透露小玉並未改嫁的真相。李益會意，夏卿欲進一步說出小玉近況，卻被王哨兒喝止。

　　這時黃衫客上前與李益搭訕，並邀請李益到他家飲酒。王哨兒與軍校阻止，均被黃衫客打退。李益與黃衫客素不相

識，本想推辭，卻被黃衫客強拉而去。

第七幕《劍合釵圓》

· ·

　　黃衫客把李益帶返勝業坊梁園，讓他與小玉團聚。臥病在床的小玉見李益回來，感到恍如隔世。她怨恨李益一去三年音訊全無，更痛斥他另娶宰相太尉之女。李益遂把自己受宰相太尉要脅及欲吞釵拒婚的經過告知小玉，並拿出紫釵作證。

　　二人和好如初，小玉病情不藥而癒。但好景不常，王哨兒帶領軍校強搶李益回相府，說宰相太尉命令李益即時與燕貞成婚。臨行時，王哨兒更奪去小玉頭上的紫釵。喝得半醉的黃衫客目睹李益被挾走，卻沒有加以阻止。

　　浣紗懇求黃衫客主持公道。黃衫客告訴小玉，既然李益沒有變心，小玉才是狀元妻，他日朝廷大有可能會恢復她霍王千金的身份和賜封郡主。他囑小玉戴鳳冠、披霞帔，到宰相太尉府據理爭夫，說罷離去。

　　儘管母親力勸她切勿到相府自尋死路，但小玉已立定主意。

第八幕《論理爭夫》

.

盧杞在府中逼李益與女兒燕貞即時拜堂成婚，李益不從，堅持不會拋棄病重的妻子，又推說因母親不在場，不能成婚。盧杞指李益三年前與小玉成婚時，也是未經父母之命，故屬苟合。李益辯稱他與小玉是天賜的拾釵奇緣、義重情真。盧杞指李益欠他提攜之恩，須娶燕貞作為償還。李益辯稱他寧願用功勳報答提攜恩典，並堅稱倘若小玉有不測，他寧願削髮出家也不會另娶。

盧杞無辭以對，唯有再用題詩疏忽職守、叛國罪名要脅李益。李益百辭莫辯，在驚恐中暈倒。

在宰相太尉府門外，戴鳳冠、穿霞帔的小玉命浣紗代她報門。王哨兒入堂報訊，謂霍家小玉以「霍王女、狀元妻、李小玉」的身份請求拜見宰相太尉。盧杞明白朝廷有例，不可無故棒打穿蟒袍之人，打算先拒絕小玉進門，而虛動拜堂鼓樂以逼她闖席，到時可借「闖席」罪名把她打死。

小玉聽見鼓樂，果然在正義和妒意驅使下闖上府堂。盧燕貞面對膽敢冒死到來爭夫的小玉，但見她大義凜然，被嚇得退回父親身邊。眾軍校在兩旁高舉白梃，卻被小玉一股正氣所震懾。盧杞嘲笑小玉並非霍王女而是歌妓，小玉並不退縮，叫李益證明她的身份。李益直認小玉是結髮妻子，小玉直斥宰相太尉恃勢弄權，盧杞惱羞成怒，要誣告李益瀆職、叛國。小玉

聽此，不禁萬念俱灰。

這時盧杞聞得鳴鑼喝道，知道有權貴到訪。黃衫客到府，隨員手捧皇上聖旨，盧杞連忙出迎。黃衫客原來的真正身份是四王爺，他指斥宰相太尉強逼李益拋棄妻子、逼令他娶自己女兒，又把允明打死。盧杞正欲狡辯，夏卿挺身指證。四王爺更直認小玉是他的族妹，並宣讀聖旨，說朝廷革除盧杞宰相太尉官職，恩准小玉恢復霍王千金的身份、重新賜姓「李」，並賜李益、小玉成婚。

四王爺秉公行事，罷免了盧杞的官職，更親自為媒，讓李益與小玉再拜花燭、重續紫釵緣。全劇終結。

註釋：

1　據網絡資料。
2　即「別墅」，是主要住宅之外的另一居處。
3　唐朝科舉制度，凡應試獲選的人，須在尚書省把姓名和履歷註在冊上，再經考詢才可獲授官職。詳見本書《紫釵記》劇本第一幕註釋。
4　在綢緞上、由黑線交織成的格子。詳見第一幕註釋。

《紫釵記》

（精緻版）劇本

唐滌生原著

陳守仁改編

張群顯、何冠環、陳守仁校注

第一幕

墜釵燈影

場景：勝業坊[1] 街景、梁園[2]

佈景說明：是日元宵，街上掛滿各式花燈；衣邊角[3] 是梁園正門和門內，旁有桂樹一棵；雜邊台口亦有桃樹一棵；演員在台口的衣、雜邊及正面底景[4] 的衣、雜邊俱可出場、入場。

楔子

十八年前，小玉母親鄭氏本是霍王婢女，誕下小玉。六年後，霍王死，諸叔伯嫌鄭氏出身微賤，將母女驅擯下堂，迫令小玉改從母姓，遷居勝業坊梁園，十二年來家道凋零。幸好小玉自少雅好詩書，終成才女，而梁園亦有花竹亭台，可以供人吟風詠月，小玉間中輕彈一曲琵琶，引來嘉賓雅集。小玉不攀權貴，卻慕才思嫁，欲得才郎他朝顯貴，以回復霍王舊姓，替母爭榮。是晚元宵，小玉唸過一向愛慕的李十郎的詩句後，便戴起紫玉釵，與侍婢浣紗到街上賞燈。

（一）

（起幕）

（牌子頭）

（牌子一句）

（四五個錦衣少女並肩觀燈，與兩三個華服王孫穿插過場介）

（李益拈粉紅柬箋、雜邊上介；崔允明、韋夏卿雜邊台口同上介）

（李益唱二黃長句流水板[5]）隴西雁，滯京華，路有招賢黃榜[6]掛，歲寒三友，耀才華，

（允明接唱）老儒生，滿腹牢騷話，科科落第居人下，歲歲長賒酒飯茶，絕不識我，文章有價。

（夏卿接唱）混龍蛇，難分真與假，不求聞達談風雅，只求半職慰桑麻，由人，笑罵，

（李益拈桃柬、反覆看介，轉唱二黃滾花[7]）望不見渭橋燈月夜，有一朵紫蘭花[8]。。疊疊層台，只見一遍珠簾翠瓦。（一邊看柬、一邊四圍張望介，白）允明、夏卿。（琵琶起奏譜子，托白）長安穿針[9]老手鮑四娘寫下桃柬，話勝業坊古寺曲[10]巷口有個「梁園」，住着霍家小玉，（催快）生得高情逸態，冰雪

聰明，慕我詩才，不攀權貴（介），所以我趁此燈月良宵，到此曲頭[11]訪豔，甘作護花，不過苦不知芳居何處。

（允明白）你哋有你哋去搵佳人，我有我去賞燈。（過雜邊介，舉頭、負手[12]賞燈介）

（李益、夏卿埋衣邊介，沿門窺探介）

<center>（二）</center>

（內場軍校喝白）打道。

（八軍校持白梃[13]、二車夫推香車[14]、盧燕貞手拈紅色絳紗、王哨兒伴香車、盧杞宰相太尉打馬[15]，同上介）

（允明驚閃於樹後介，李益、夏卿驚閃於門角介）

（盧杞唱梆子快中板）絳樓[16]高處弄雲霞。。催馬嚴城親伴駕。那管得馬蹄踏碎禁城花。。（唱梆子滾花）風動玉樵[17]，更初打。

（開邊[18]，風起介）

（用扯線[19]、扯去燕貞手上絳紗[20]、飛撲李益面上介）

（盧杞食住開邊、下馬介）

（李益拈絳紗、不好意思介，埋香車前介，一揖、還

巾介，口鼓）風翻燈影，忽有撲面紅綃[21]，想是姑
娘之物，儒生特將彩巾還於蓮駕[22]。（白）告辭、告
辭。（拉夏卿介，二人正面底景卸下介）

（盧杞暗讚李益介）

（燕貞失望介，口鼓）爹爹、爹爹，風送彩巾想是天緣
巧合，（低羞介）從今後我眼中無伴侶，心中只有他。。

（盧杞笑介，白）燕貞，不知秀才姓名，如何匹配。

（允明走上前介，一槌，白）哦，相爺太尉老大人在
上，隴西儒生崔允明叩頭。相爺太尉請聽。（唱乙反
木魚[23]）佢家住隴西臨江夏。系出自先朝宰相家。十
郎李益人瀟灑。偉略雄才將相芽。赴考春闈初試罷。
慈恩寺內暫棲鴉。若許才郎魁天下[24]。不任老儒生欠
飯茶[25]。

（一槌，盧杞揮手示意允明站立一旁介，白）哨兒
過來，（介）你立刻說與禮部，明日放榜，凡天下
中式[26]士子都要拜謁宰相太尉府堂，方准註選[27]。

（王哨兒白）知道。

（盧杞白）打道。

（燕貞表示滿意介，上香車介，與眾人衣邊底景同入
場介）

（盧杞不理允明介，打馬下介）

（允明下介）

<div style="text-align:center">（三）</div>

（琵琶起奏譜子，攝小鑼[28]介）

（李益卸上介）

（小玉以手搭住浣紗肩介，同上介）

（李益衝前一步介，托白）她、她。（包一槌）

（小玉食住一槌亦回頭介；慢的的，小玉拗腰[29]、跌紫
玉釵介；快的的，小玉與浣紗入梁園、衣邊同下介）

（李益執起紫玉釵介，口呆目定介，唱梆子滾花）睇
佢回眸幾[30]累纖腰折，好比蓬萊仙苑放星槎[31]。是
有意，還是無心，卻見珠釵墜向梅梢[32]下。

（李益拈釵賞玩介，愛不釋手介）

（琵琶起奏譜子介）

（浣紗挑小圓紗燈籠上介，出門、低頭尋找紫玉釵
介，下介）

（小玉上介，找浣紗介，白）浣紗。（做手、關目介
回憶在何處失釵介，低頭一路行開、拗腰、碰到李
益介）

（李益欲扶小玉介）

（小玉不睬介，背轉身介，見李益走向她、轉身介，
欲下介）

（李益踏住小玉之紗巾介，白）姑娘，妳一定係霍家
小玉啦（小玉襝衽 [33] 介），請看我手中拈的可是紫
玉釵。

（小玉回頭見紫玉釵、愕然介，欲伸手取釵、又不好
意思介，侷促不安介）

（小玉唱古譜《小桃紅》[34]）半遮面兒弄絳紗，暗飛桃
紅泛赤霞 [35]，拾釵人會薄命花，釵貶梁園價 [36]，落絮
飛花辱了君清雅。（過序，浪裏白）秀才，還我釵來。

（李益接唱）此亦緣分也，真真緣分也。借釵作媒
問，李益願拜石榴裙，奉上珠釵定婚嫁。

（小玉驚喜、嬌羞介）

（浣紗會意、掩嘴笑介，下介）

（小玉接唱）初邂逅，竟博得才郎論婚嫁，驚羞兩交
加。歷劫不再是千金價，落拓不配攀司馬，親恩不報
未能受禮茶。

（李益接唱）莫棄郎才華，風霜百劫李十郎未有家，
仰慕你才華在皇城曾獨霸。

（小玉接唱）偷憶詩中句，夢常伴柳衢[37]，心暗自愛慕他，莫非三生[38]緣分也。自覺辛酸自慚被貶花，破落哪堪共郎話。

（李益接唱）休說被貶花，他朝託夫婿名望，終有日吐揚眉話。

（小玉感觸介，接唱）煙雨韶華，空對才華。驚怕命似秋霜風雨斷愛芽，驚怕落拓笙歌君說玉有瑕。唉，太羞家[39]。

（允明暗場挑着一盞花燈，食住此介口、雜邊角樹旁卸上介）

（李益接唱）歷劫珍珠不怕浪裏沙，你嫁與我十郎吧。

（小玉接唱）伴母深閨須奉茶，哎吔我如何能便嫁。

（叻叻鼓，羞笑、掩面、欲入門介，回頭嫣然一笑介，入門介）

（四）

（李益拈釵追介，小玉雙手掩門介，李益頭碰門介，白）唉，幾乎攋[40]穿頭。

（允明上介，走埋、輕拍李益介，口白）君虞，你既甘作護花之人，可知丈夫以重節義創一生基業，女子

以守貞操關係一生榮辱，自古話欠人一文錢，不還債不完，賒人一分債，不還不痛快。（唱梆子長句滾花）賞元宵，放了觀燈假[41]，你個拾釵人若無欺詐，並蒂蓮根早接芽[42]，天宮織女還自嫁，不用良媒，送禮茶。。（以燈交李益介，白）去，走、走。（推李益介，卸下介）

（李益推門、入門介，下介）

落幕

註釋：

1　唐代長安城分為約一百個區域，稱「坊」或「里」，「勝業坊」是其中一個區域。

2　小玉和母親鄭氏居住的地方。

3　指衣邊鄰近上、下場「虎度門」的角落。「虎度門」是從衣邊或雜邊後台走到舞台演區的通道。

4　是舞台正中、後面天幕上的「布畫」或幻燈片，用作顯示演員所處的地點及場合。

5　簡稱「長句二流」，俗稱「長句二黃流水板」，是粵劇唱腔的一種板腔曲式，用「流水板」和二黃（即「合尺」）調式，常用於主角（尤其是生角）滿懷心事的出場。不論是屬於「上句」或「下句」，每句二黃長句流水板分為「前半句」和「後半句」，各由「起式（3+3）、正文（7）、煞尾（4+2+2）」構成，正文可以用一次或重複多次。這裏由「隴西雁」至「耀才華」是「上句」的「前半句」，下面「老儒生」至「文章有價」是「上句」的「後半句」；故此，由「隴西雁」至「文

　　章有價」才算是完整的一句，屬「上句」。後面「混龍蛇」至「由人，笑罵，」是「下句」的「前半句」，「後半句」轉唱「二黃滾花」：「（望不見渭橋燈）月夜，（有一朵紫）蘭花。。」

6　天子所頒的詔書，因以黃紙書寫而成，故稱「黃榜」。

7　又稱「合尺滾花」，屬散板類板式，用「合尺」調式，戲劇功能較「梆子滾花」更擅長營造悲傷情緒。由於滾花屬散板，在基本唱詞上可以容許很多孭仔字的加入，因此在字數上彈性較大。每句二黃滾花均可被理解及分析成七字句、八字句或十字句，但一般被視為八字句，例子是這裏李益唱的「疊疊層台，（只見一遍）珠簾翠瓦。」

8　意即「望不見有穿紫色衣裳的女子」。

9　穿針引線、做媒人的迂迴說法。

10　「曲」即「巷」，也指「彎曲、隱蔽、偏僻的地方」。「古寺曲」不一定是正式的街名或里巷名稱，而是指「曲」的附近有某某古寺。

11　即「巷口」。

12　演員把雙手反交、放於背後，以配合散步、遊園、賞燈等身段動作。

13　粵劇道具，模擬用作兵器的大枝木棍。

14　裝飾華美的車子，亦指婦女乘的車子。

15　演員揮動手執的馬鞭，象徵在馬上策騎。

16　「絳」指紅色。「絳樓」並非現成的詞，可理解爲「紅色的樓」。這裏焦點在它的高度，而不在顏色。

17　「樵」通「譙」，指「譙樓」，是城門上用以瞭望的高樓，設有更鼓，引伸指「更樓」或「打更」。「玉樵」並非現成的詞，應是形容樓宇在月光照射下顯得晶瑩。

18　鑼鼓點的一種，用作吸引觀眾注意某一特殊效果，也用作襯伴起幕。

19　一種舞台道具裝置，用不易被觀眾察覺的幼線，繫上道具，以控制如絳紗、蝴蝶等道具的去向，以模擬大風吹走物件或蝴蝶飛舞等效果。

20　即「紅紗」。「紗」是輕、細的絹。

21　用生絲織成的絲織品。

22　蓮花比喻佛門妙法，因此佛座、觀音座稱爲「蓮花座」或「蓮座」。民間也有尊稱一些女性神明出巡的座駕爲「蓮駕」的，除了因爲觀音的女性形象外，或許也跟「蓮步」指淑女的腳步有關。稱女性顯要人物的座駕爲蓮駕，有捧她若神明之意。說「還於蓮駕」，而不直接說還給她本人，則是傳統中國的一種尊卑禮數。

23　木魚是粵劇唱腔中說唱體系裏的曲種，用散板、清唱。用「乙反」調式演唱的叫「乙反木魚」。「乙反」調式突顯「乙」(7) 和「反」(4) 音，

擅於表達悲哀情緒。

24 獲第一名。

25 整句意思是：我一定兄隨弟貴，不會再困於靠睇借才能餬口的苦況。

26 科舉考試及格。「中」音［眾］。

27 唐朝科舉制度規定，凡應試獲選的人，尚書省先把姓名和履歷註在冊上，再經考詢，然後才能授官職。「註」是「註冊」；「選」既關係到應試之獲選，也關係到註冊和考詢後的「選授官職」。

28 把小鑼的擊打攝入譜子旋律中；「小鑼」是敲擊樂器，也稱「勾鑼」。

29 戲曲旦角常用身段的一種，通常是上半身仰後，用作表示驚愕或走路時遇上障礙。

30 幾乎。「幾」音［基］。

31 「槎」是「木筏」，音［查］。傳說有木筏來往於海上和天河之間，稱爲「浮槎」或「星槎」。據晉代張華《博物志・卷一○・雜說下》，漢代曾有人從海上乘「槎」到天河，遇見牛郎和織女。這裏既暗寫女子之美若天仙，也道出機會難逢，甚至對眼前所見疑幻疑真之感。

32 「梢」是樹枝的末端。

33 戲曲旦角常用身段的一種，通常是雙腳微曲、躬身，用作見面禮。

34 「古譜」即「古曲」，是傳統的曲調。《小桃紅》是曲名，除用於《紫釵記》，也用於唐滌生《蝶影紅梨記》的尾場。

35 「紅霞」形容人害羞而臉紅。這裏換成「赤霞」，把「紅」留給前面的「桃紅」，以避免重複。「桃紅」一方面用「桃」來具體說明那是怎麼樣的顏色，另一方面又拿曲牌的名稱來點題。唐滌生把古曲《小桃紅》發掘出來施用於近世粵劇、粵曲，能夠點題，別具意義。

36 小玉被驅擯時只有六歲，相信不可能被朝廷賜封「洛陽郡主」，若是郡主，也不致被驅擯。原文「釵貶洛陽價」於理不合，今予校正。

37 「柳衙」指排列成行的柳樹；「夢常伴柳衙」猶指自己夢裏想入非非。

38 「三生」是佛家語，指前生、今生、來生，假定人死後會轉世。詳見第八場「三生石」的註釋。

39 粵語詞，意思近似現代書面語的「羞人」。

40 「摵」音［砍］，意即「碰撞」。本音［憾］，這裏是假借來描述碰撞的粵語動詞。

41 這裏提到「放假」，一方面客觀地指陳機會難逢，另一方面委婉地暗示李益不用拘泥於禮教藩籬。

42 「並蒂」、「蓮根」、「接芽」均是李益與小玉談婚論嫁甚至與她親近的委婉語。

第二幕
花院盟香

場景：梁園花苑景

佈景說明：曲苑深深，珠簾半捲，珠簾後小玉之閨房隱約可見。苑外有櫻桃樹四棵，架上有鸚鵡一隻。苑內衣邊屏風，正面橫書柏，上有銀燈及文房四寶，點起香燭。一燭照影，庭院陰沉。

楔子

李益入到梁園，見小玉母親鄭氏正在敲經，頓覺無膽叩情關，正欲轉身離去，被鄭氏叫回。鄭氏坦言小玉不攀權貴，只慕才郎，盼望一朝妻憑夫貴，洗去十二年下堂之恥。李益立誓，願盡半子之勞，博得高中狀元，為母、女回復昔日尊榮。鄭氏以「丈夫重節義創一生基業，女子守貞操關係一生榮辱」訓誡李益，請他切莫負小玉所託。李益於是入內堂往見小玉。

（起幕）

（牌子頭）

（牌子一句作上句）

（浣紗企幕、小玉坐幕）

（李益上介，半帶驚慌介）

（李益見小玉介，執小玉手介，替小玉插上紫玉釵介）

（慢的的，小玉悲從中起、輕輕啜泣介）

（李益愕然介，白）小玉，如此良宵，緣何落淚呢。

（小玉悲咽介，托白）十郎，妾本輕微，自知非匹[1]，
今以色愛[2]，託其仁賢[3]，但慮一旦色衰，恩移情替，
使女蘿[4]無託，秋扇見捐[5]，極歡之際，不覺悲從中起。

（李益托白）小玉，願假[6]我以烏絲欄[7]素緞三尺，
寫下盟心之句。

（浣紗在雜邊角箱盒內取出白緞與筆、墨介，卸下介）

（閃電介）

（小玉白）十郎請寫。（斜倚柏畔、代磨墨介）

（一槌，李益詩白）未寫盟心句。先勞紫玉釵。刺出
相思血。和墨表情懷。（寫介，唱小曲《紅燭淚》[8]）
鴛盟初訂莫相猜，便似金堅難破壞。任天荒地老，莫
折此紫鸞釵。苦相思，能買不能賣[9]。

（小玉感極而泣介，接唱）似雙仙，借玉宇[10]相聚，
再莫兩分解。應念我委身事郎，巢破名敗。

（李益接唱）願作雙鶼鰈[11]，情深永無懈。一夕恩深記紫釵，赤繩長繫足[12]，那得再圖賴[13]。（包一槌收，白）盟心句寫完，謹呈小玉妻青鑒。

（小玉接介，台口讀介，白）水上鴛鴦，雲中翡翠，日夜相從，生死無悔，生則同衾，死則同穴。

（小玉唱梆子滾花）有此絲羅三尺盟心句，那怕招來愛鎖共情枷。。

（狂風起介，雷響介）

（小玉食住雷聲大驚介，撲入李益懷中[14]介，羞怯、逐步退後、掩面一笑、翩然入房[15]介）

（李益叫白）小玉、小玉。（拈燈追入介）

落幕

註釋：

1 不配高攀與你匹配。
2 因為色相而生的愛慕。
3 交託到仁愛者的手裏。
4 古代詩歌中常以菟絲和女蘿纏繞，比喻夫妻或情人的關係。
5 入秋天涼，扇子就被棄置不用。比喻女子因為不再年輕貌美而遭受冷落。
6 即「願借」。

7　畫於卷冊或織於絹素的黑色界格。

8　《紫釵記》原劇本並無使用小曲《紅燭淚》，1959 年拍攝電影時，由唐
　　滌生填詞、補上，其後被 1966 年的唱片版和不少戲班納入劇本裏。
　　《紅燭淚》是粵樂大師王粵生在 1951 年特別為何非凡（1919-1980）、
　　紅線女（1925-2013）主演的粵劇《搖紅燭化佛前燈》創作的小曲，特
　　點是按唐滌生預先創作的曲詞構思旋律，並使用「士工」調弦，即把
　　高胡空絃 G、D 作「士、工」。

9　此處是伏筆：劇情發展下去，小玉窮困無依時，果然被逼賣釵。

10　神仙居住的地方。

11　「鶼」是「比翼鳥」，古代傳說中這種雀鳥只有一隻翼、一隻眼，必須
　　雌雄一起飛行；「鰈」是「比目魚」，是一雙眼睛長在一邊的奇魚，必
　　須雌雄一起游弋。「鶼鰈」比喻情侶或夫婦感情深厚、形影不離。

12　相傳月下老人以紅繩繫男女之足，令他們婚配。後世用它比喻男女間
　　的姻緣天定。

13　因為小曲《紅燭淚》是後加的，每句最後的字「猜、壞、釵、賣、解、
　　敗、懈、釵、賴」押韻，但屬「埋街韻」，有別於本場的「麻花韻」，
　　屬破格。

14　以不經意的行動刻劃小玉已無悔地進入愛鎖情枷。

15　羞怯、掩面一笑、翩然入房都帶有暗示性。

第七幕

劍合釵圓

場景：梁園裏，小玉病樓

佈景說明：雜邊垂簾，小樓上有小屏風並薰籠，雜邊
台口有紅柱、疏簾隔開內、外苑。病樓下正面擺特製
的橫几及兩張小凳，几上高燒銀燭，有果品及酒具。
近雜邊角有藥爐、小灶，爐煙繚繞，遠霧迷濛，深苑
荒蕪，景色淒清。

楔子

黃衫客把李益帶回梁園，讓他與小玉團聚，之後離
去。臥病在床的小玉怨李益一去三年音訊全無，更痛
斥他另娶宰相太尉之女。李益遂把自己受宰相太尉要
脅及欲吞釵拒婚之經過告知小玉，並拿出紫釵作證。

（一）

（起幕）

（牌子頭）

（牌子一句作上句）

（小玉坐幕，坐在病榻介）

（鄭氏、浣紗侍立病榻旁、嚶嚶[1]啜泣介）

（李益企幕，拈杯介，起奏古調《潯陽夜月》，托白）小玉妻，我望你飲過此杯，就算李十郎對你賠還不是呀。

（鄭氏、浣紗在小玉身旁，一路喊、一路細聲勸飲介）

（小玉左手執杯、右手執李益臂介，悲憤介，托白）君虞、君虞，妾為女子，薄命如斯[2]，君是丈夫，負心若此，韶顏稚齒[3]，飲恨而終，慈母在堂，不能供養，綺羅絃管[4]，從此永休，徵痛[5]黃泉，皆君所致，李君、李君，今當永訣矣。（擲杯於地、昏絕介）

（鄭氏扶住小玉介，小玉倒於李益懷中介）

（李益將小玉扶坐於小凳上介，哭叫介，托白）小玉、小玉。

（鄭氏、浣紗掩面、沉痛、分邊卸下介）

（李益起唱《潯陽夜月》）霧月夜抱泣落紅[6]，險些破碎了燈釵夢。喚魂句，頻頻喚句卿，須記取再重逢。嘆病染芳軀不禁搖動[7]。（欲扶起小玉、小玉不起介）重似望夫山[8]半欹[9]帶睡容。千般話猶在未語中，耽驚[10]燕好[11]皆變空。（喊介，浪裏白）小玉妻。（風

動翠竹聲介）

（小玉迷惘而起介，接唱）處處仙音[12]飄飄送，暗驚夜台[13]露凍[14]。罅共怨[15]，我待向陰司控[16]。（風吹翠竹介）聽風吹翠竹，燈昏照影印簾櫳[17]。（浪裏白）霧夜少東風[18]，是誰個扶飛柳絮[19]。

（李益浪裏白）是十郎扶你呀。

（小玉斜視李益介，浪裏白）生不如死，何用李君關注呀。

（李益搥心、哭介，接唱）願天折李十郎，休使愛妻多病痛[20]。（浪裏白）劍合釵圓，有一日都望生一日呀。（續唱）並頭蓮[21]曾亦有根基種[22]，權勢盡看輕，只知愛情重。與你做過夫妻醉梁鴻[23]。

（小玉接唱）墳墓裏可盡失相思痛，憎哭聲、喊聲將霍家小玉叫回俗世中。（浪裏白）生、生、生，雖生何所用呢。（續唱）你再配了丹山鳳[24]，把白玉簫再弄[25]。則怕你紅啼綠怨[26]，由來舊愛新歡兩邊都也難容。祝君再結鴛鴦夢，我願乞半穴墳，珊珊瘦骨[27]歸墓塚。（背身介）

（李益接唱）雲罩月更迷濛，是誰個誤洩風聲[28]播送。瑤台未有奇逢[29]。

（小玉浪裏白）你既非負心，梁園同相府只是數條街之隔，你、你胡不歸來[30]呀。

（李益啾咽介，接唱）淚窮力竭，儼如落網歸鴉，困身有玉籠。一朝翅折了怎生飛動。

（小玉浪裏白）鬼信你呀，我想你見我變賣頭上珠釵，都已知我今非昔比囉，我想那個盧家小姐。（續唱）佢在你乘龍日，半繞蟠龍髻，插玉燕釵，腰肢款擺上畫閣中，投懷向君弄髻描容[31]。佢斜泛眼波，微露笑渦，將君輕輕碰，指玉燕珠釵，不惜千金買來耀吓威風。（浪裏白）你、你知否新人髻上釵，會向舊人眼中刺[32]呀。

（李益接唱）醋海翻風，郎未變愛，你針鋒相迫，刺郎實太陰功[33]。（放聲哭介）

（小玉悲憤之極、步步相迫介，接唱）我典珠賣釵，以身待君，我盼君、望君、醉君[34]、夢君，你到今再婚折害[35]儂。

（李益接唱）盟誓永珍重，未負你恩義隆，枕邊愛有千斤重。大丈夫處世做人，應知愛妻須盡忠。

（小玉覺奇介，接唱）既盡愛，何未潔身自重。

（李益接唱）咪再錯翻醋雨酸風[36]，當知衷心隱痛。

（小玉薄怒介，接唱）侯氏報消息，哪有不忠。

（李益接唱）經拒婚摧惡夢。

（小玉愕然介，接唱）我未信君你入贅[37]繡閣，敢拒附鳳與攀龍。

（李益接唱）十郎未慣同床異夢，去憶小玉恩深重。

（小玉軟化介，接唱）柳底間有習習薰風[38]，且聽君把真愛頌。（半倚李益懷、坐下介）

（李益接唱）日掛中天格外紅[39]，月缺終須有彌縫[40]。

（浪裏白）千差萬錯，錯在我在吹台曾賦感恩詩，有「不上望京樓」等句。（續唱）佢便借詩中意，謠言惑眾，設花燭迫我乘龍。玉燕釵又有相逢，我靜中向袖籠，吞釵拒婚拼命送。

（小玉喊介，浪裏白）十郎、十郎，你可曾為我真個不慕權貴、吞釵拒婚呀，你若是真情，以釵還我。

（李益從袖裏拈出紫玉釵、交小玉介）

（小玉拈釵、驚喜交集介，續唱）一自釵燕失春風，憔悴不出眾[41]。我再將紫釵弄，漸露笑容，玉潔冰清那許有裂縫。今肖壓鬢有紫釵用。（浪裏白）浣紗、浣紗，快取鏡奩、脂粉，待十郎為我重新插戴啦。

（浣紗拈鏡奩、脂粉上介，將脂粉擺好、捧鏡介）

（小玉對鏡、手慄、不能插釵介）

（李益為小玉插釵介，浪裏詩白）嬴嬴弱質不勝風[42]。

（小玉浪裏詩白）只怕歸鴻棄落紅。

（李益浪裏詩白）士酬知己唯一死。

（小玉浪裏詩白）女為悅己再添容。（續唱，催快）對燭添妝，幽香暗送。（過序，扎架介）

（浣紗以袖掩目、背立、不好意思看介）

（李益拈鏡介，接唱）鏡破重圓[43]，斜照玉鳳[44]。（過序，扎架介）

（小玉接唱）病餘秋波[45]，尚帶惺忪[46]。（過序，扎架介，取過李益手中鏡子、交脂粉給李益介）

（李益接唱）淡抹胭脂，為你描容。（過序，扎架介）

（小玉照鏡介，接唱）自君愛顧，照耀玲瓏。（過序，扎架介）

（李益接唱）笑倚花間，欲迎春風。（過位介）

（小玉喘息、背李益悲咽介，接唱，吊慢）病喘花間，怕君見病容。

（李益浪裏白）伏望捧心有病因郎減。

（小玉浪裏白）但願長留粉蝶抱花叢。

（李益接唱）晚妝淡素，豐姿綽約，艷如絕世容。玉

燕珠釵，今生今世莫嘆飄蓬。

（小玉接唱）三載怨恨盡掃空，雙影笑擁不語中[47]。

（二）

（內場嘈雜聲，王哨兒拈盧府小燈籠、押夏卿由雜邊台口同上介，二家將、四軍校拈刀、斧跟上介，王哨兒與家將、軍校等肅立階前介，夏卿入介）

（夏卿拉李益介，口鼓）君虞、君虞，相爺知道你重返梁園，雷霆震怒，恐怕你呢對有情人難以重溫舊夢。君虞，縱使你不怕門外有刀斧禁持，亦當念威尊命賤，故人崔氏，因為拒為媒妁，已經死在亂棒之中。。

（重一槌，李益、小玉驚愕反應介；小玉跌鏡介，拈碎鏡[48]、關目介）

（黃衫客食住上面口鼓、捧酒埕、呈現醉態、衣邊卸上介）

（王哨兒喝白）宰相太尉爺爺有命，將李參軍綁回府堂，人來，綁。

（先鋒鈸，二家將入介，分邊挾持李益介）

（小玉連隨跪攬李益介，王哨兒奪去小玉頭上紫釵

（介，一掌打開小玉介、小玉倒地介，鄭氏扶小玉入場，小玉躺在雜邊小樓上、紗帳後床上介）

（浣紗食住先鋒鈸、跪下、懇求黃衫客介）

（黃衫客故作醉昏昏[49]、並不理會介）

（二家將拉李益介，李益趷橫馬[50]、一路喊叫介，白）小玉、小玉。（入場介）

（夏卿嘆息、頓足、與軍校下介）

（浣紗扯住黃衫客介，叫喊介，白）黃衫爺爺，（介）姑爺畀相府啲人綁咗番去啦，你知唔知道呀，（介）黃衫爺爺。（肉緊介）

（重一槌，黃衫客睜眼、拋酒埕與浣紗、浣紗接住介，唱梆子滾花）我只知道千鍾俸祿[51]都係民間奉，佢哋反將民命視作蟻和蟲。。小玉既是狀元妻，你又怕乜身投狼虎洞。（琵琶起奏譜子，托白）小玉，（攝一槌）十郎既未負心，你便是狀元妻，妻憑夫貴，朝廷大有可能恩准你回復霍王舊姓、賜你郡主銜，你應該戴鳳冠，（攝一槌）披霞帔，（攝一槌）大搖大擺，（三搭箭[52]）擺到相爺面前，（三搭箭）分庭抗禮，據理爭夫，就算受屈而死，也死得個光明磊落，老某有要事在身，不能久留，告辭了。（雜邊打馬下介）

（小玉在小樓上甦醒介，一路聽、一路點頭、內心思索介、關目介，白）浣紗。（唱梆子滾花）你翻檢舊時王府物，為我鳳冠霞帔掃塵封。。

（鄭氏、浣紗大驚介）

落幕

註釋：

1　形容低泣聲。

2　「斯」是文言代詞，即「此」、「這個」。

3　「韶顏」是「美好的容顏」；「稺」是「稚」的異體字，「稚齒」指「美好的牙齒」。「韶顏稚齒」比喻青春年少、容貌美麗。

4　「綺羅」指五彩華貴的絲織品，也泛指華麗的衣服；「弦管」指弦樂與管樂，泛指音樂。

5　《漢語大詞典》「徵痛」條說「徵」通「懲」，即受懲罰，遭痛苦。所引書證，正是蔣防《霍小玉傳》，並把「徵」標音為 [chéng]。其實「徵」本身就有「召集」、「尋求」、「收取」等義項，不須附會到「懲」字。《紫釵記》演出傳統一直用「徵」，音 [蒸]，大可沿用。

6　「落紅」是落花，比喻剛昏絕、身體下墜的小玉，「紅」字為韻腳。「抱泣落紅」四字短語有兩種可能解讀：其一，抱着哭泣中的落紅；其二，落紅同時是「抱」和「泣」這兩個動詞的賓語，即抱着落紅並為落紅而哭泣。考慮到這時小玉其實一直昏絕、半睡半醒，第二讀更為合適。

7　「不禁搖動」這短語有兩種可能解讀：其一，因染病而芳軀虛弱，弱不禁（音 [襟]）風，無法承受他人的搖動；其二，禁不住要稍作搖動，助她甦醒。兩讀的「禁」音不同，《紫釵記》的演出傳統一直用後者，

可以沿用。

8　借成語「不動如山」，指小玉未醒、體重都卸到李益臂膀上。這裏不但用「山」來比喻小玉的體重，還進一步以「望夫山」刻劃李益這一刻充分體會到小玉三年來的望夫情切。

9　「欹」音〔畸〕，意思是「傾斜」、「歪向一邊」。

10　擔受驚怕、擔心驚悸。

11　夫妻恩愛，閨房諧樂。

12　從下文「夜台」和「陰司」可知，小玉幻覺自己已死、登上仙界，所以把風動翠竹聲闡釋為「仙音」。這裏描寫小玉從昏絕甦醒過來的第一階段，即聽覺的恢復。

13　「夜台」是墳墓，因閉於墳墓，不見光明，故稱「夜台」。

14　「凍」是描寫小玉從昏絕甦醒過來的第二階段，即感覺的恢復。

15　「讎」通「仇」，即「仇共怨」。

16　「陰司」是民間信仰中認為人死後靈魂所進入的地方，也稱「陰間」，「控」即「控告」、「投訴」。

17　窗簾和窗戶，也泛指門窗的簾子。小玉甦醒的第三階段，是視覺的恢復。

18　「東風」引申為「春風」，再引申指「春天」；也比喻最重要的、於自己有利、自己最渴求的事物，如「萬事俱備，只欠東風」。

19　柳花凋謝、結實時，帶有叢毛的種子隨風飛散，形似棉絮，故稱為「柳絮」，由於隨風飛散，所以說「飛柳絮」。這裏比喻小玉已無力控制的衰弱身體，意識到有人扶着她，但不知是誰，是甦醒的第四階段。

20　李益祈求假若能減輕愛妻的病痛，他本人折壽也願意。

21　比喻小玉、李益二人的親密。

22　承接「並頭蓮」的比喻，用「有根基種」來形容兩人的相親相愛有牢固的基礎。

23　梁鴻是東漢隱士，因不願事權貴，與妻子孟光隱居霸陵山。孟光送飯食給梁鴻時，總是將木盤高舉，與眉平齊，夫妻互敬互愛。後以成語「舉案齊眉」比喻夫妻相敬如賓。梁鴻、孟光的傳統象徵是相敬如賓多於恩愛綢繆。李益以梁鴻自況，主要想表達出不願事權貴、寧可與妻子隱居的意願。「醉」形容夢寐以求。

24　「丹山」是傳說中古代產鳳的山名，因而以「丹山鳥」或「丹山鳳」指鳳凰，詳見《帝女花讀本》第五幕的註釋。這裏以「丹山鳳」比喻宰相千金。

25　借擅吹簫的蕭史與弄玉公主結合的典故，比喻李益移情宰相千金，詳

見《帝女花讀本》第一幕的註釋。

26 「紅、綠」指「花、葉」。成語「愁紅怨綠」指經過風雨摧殘的殘花敗葉，多寄以對身世淒涼的感情。「紅啼綠怨」是其轉語，本身並非現成的詞，以「紅、綠」或「花、葉」借代向一男爭寵的兩女，說總會出現哭哭啼啼、心懷怨恨的情況。

27 形容高雅飄逸的樣子。清代袁枚《隨園詩話》卷一說：「珊珊仙骨誰能近」。

28 「風聲」指多半是事實的傳聞。李益確曾答應盧杞「我願棄珠釵諧鳳侶」作爲援兵之計，另一方面，也的確拖到現在尚未成親。「風聲」一詞頗能反映這算是首肯了而又未曾落實的情況

29 「瑤台」是美玉砌成的樓台，泛指雕飾華麗的樓台，亦作爲妝台的美稱；這裏借指李益所暫住的相府，包括小玉最在意的燕貞妝台。李益這句話婉轉地表達他與燕貞沒有成親，也沒有親近過，試圖消解小玉醋意，讓她安心。

30 「胡」是副詞，意即「何故」、「爲何」、「怎麼」。此處把「歸」雙音節化，成爲常用詞「歸來」，更能切合新時代的遣詞用字。

31 《描容》是元末南戲《琵琶記》的一折。「描容」本義是把某人的容顏畫出來。此外，「描眉」、「描黛」即「畫眉毛」，是女子化妝的其中一個步驟。這裏借用「描容」一詞代指女子化妝。

32 這裏的「刺」當然是比喻，一方面正好呼應「眼中釘」這俗話，另一方面也讓下面接唱的李益承接「刺」的意象。

33 「刺郎」一方面指小玉在諷刺李益，另一方面指李益心裏感到刺痛。「陰功」是民間信仰指在人世間所做而在陰間可以記功的好事，又稱「陰德」。粵語用「冇陰功囉」形容一個人活受罪，意思是把眼前的悲慘遭遇歸因於這人欠缺陰功的積聚。也可省略成「陰功囉」。

34 爲君而沉醉。

35 「折害」並非現成的詞。「折」有「損失」、「喪失」、「夭亡」等義，這裏可理解爲害得小玉蒙受極深的創痛，甚至快要死去。

36 「酸風」比喻醋意，多指在男女關係上的嫉妒心理。「醋雨」不是現成的詞，作爲四字結構，「酸風醋雨」有一定的流通性，也不外比喻醋意。「醋雨酸風」是這個並列結構前後兩半的對調，讓「風」字做韻腳。

37 男子就婚於女家並成爲其家庭成員。

38 「薰風」指和暖的風；「習習」形容微風輕輕吹動。把「習習」填上這裏的旋律，「習」的讀音 [zaap6] 會拗成 [zaap3]，因此寫爲「摺摺薰風」，變成「習習薰風」的誤筆，卻更能貼近實際唱出來的讀音。成

語中只有「習習薰風」，沒有「摺摺薰風」。「霎霎」及「颯颯」都可以形容風聲，但較少形容「薰風」。

39 李益這麼說，是對小玉從不信他到信他這重大轉折的反應，有粵語俗語「一天都光晒」，即「問題全解決了」的意味。

40 縫合、補救。

41 「釵燕」既指實物，也同時借代主人小玉。就實物來說，「憔悴不出衆」是擬人化的筆法。

42 「羸」音［雷］（[leoi4]），即「瘦弱」、「疲憊」。成語有「弱不禁風」，「弱不勝風」是其轉語。

43 成語有「破鏡重圓」，說南朝陳朝的徐德言駙馬與樂昌公主於戰亂分散時各執半塊鏡，作為他日相見的信物，後來果然因此得以相聚歸合。現在李益與小玉也是相聚歸合，不同的是，徐駙馬與公主是主動地「破鏡」、破那身外物的鏡，好能再聚，而李益、小玉則是本來圓好的關係被動地陷於破裂。改「破鏡」爲「鏡破」，頗能反映其間的差別。這時李益剛從浣紗手中接過鏡子，親手拿着讓小玉對鏡添妝，鏡的意象可謂信手拈來，而且還有下文。

44 「鳳」比喻女子，借代小玉。「玉」有潔白、美好、珍貴、精美等意思，正好也是小玉的名字。

45 比喻美女的眼睛目光，形容其清澈明亮，一如秋天的水波。

46 因剛睡醒而眼睛模糊不清。「惺忪」音［星鬆］。

47 諺語有「滿懷心腹事，盡在不言中」，其中「盡在不言中」成了頗爲常用的句子。「不語中」相信也是這個意思。

48 這場戲裏，鏡子成爲另一件介入劇情的道具。適才之慶幸鏡破重圓，大大加強了現在鏡子因橫來的逆轉而在一刹那之間跌碎對劇中人和對觀衆的震撼力。

49 「故作」兩字可圈可點，對讀者、觀衆提示出黃衫客對扭轉形勢的胸有成竹。

50 「橫馬」即「搓步」，是生角演員使用的台步；雙腳微蹲，恍如扎起四平大馬，腳跟踮起，向左或右打橫移動。用於劇中人趨前向人求情，或表達內心的惱怒、激憤、突發的悲、喜情緒。「趷」粵音 [gat6]，即「踮高腳」。

51 千鍾俸祿是「千鍾粟」的省略。「鍾」是量詞，是古代計算容量的單位。

52 鑼鼓點的一種，用於演員得意忘形地大笑三聲、三次攔截對手、與對手爭持不下、互相拉扯等同樣統稱為「三搭箭」的身段動作，口訣是「查查 撐撐得撐」，通常用兩次，攝在三次動作中間。

第八幕
論理爭夫

場景：宰相太尉府正廳

佈景說明：由台口起掛三重彩燈，兩邊紅柱、雕欄，窮極華麗。正面品字椅[1]，另六張矮几。

楔子

盧杞逼李益與女兒燕貞即時拜堂成婚，李益不從，堅稱他與小玉是天賜的拾釵奇緣、義重情真，並說倘若小玉有不測，他寧願削髮出家也不會另娶。盧杞無辭以對，唯有再用題詩「疏忽職守、背叛朝廷」要脅李益。李益百辭莫辯，在驚恐中暈倒。

（一）

（起幕）

（開邊）

（王哨兒掛紅[2]、雜邊台口企幕）

（十梅香一律服裝，四個拈花籃、四個捧花籃，近正面椅之二梅香用朱盤分捧鸞鳳綵球，企幕）

（十軍校一律服裝，掛紅、各持白梃，分衣邊、雜邊肅立排列，企幕）

（二家將企幕）

（盧杞坐幕）

（李益坐幕，暈倒在椅子上介）

（夏卿企幕，不知所措介）

（二）

（浣紗輕扶小玉、小玉鳳冠霞帔、雜邊同上介）

（小玉爽速梆子快中板）戴珠冠，把病容微微遮掩。雨打風吹斷蓬船[3]。。風搖薄命燈難點[4]。則怕劫後情灰再難燃。。臨身虎穴何怕險。玉碎還當勝瓦全。。

（轉梆子滾花）結綵張燈相府堂，森嚴卻似閻羅殿[5]。

（白）浣紗，代我報門。

（浣紗感到為難、悲咽介，白）小姐。（唱梆子滾花）你三分命擋千斤閘[6]，須防黃雀捕秋蟬[7]。。病餘莫扣鬼門關，殘生莫被豪門殲。

（重一槌，小玉沉痛白）浣紗，代我報門。

（浣紗無奈、上前、向王哨兒襝衽介，白）堂後官哥哥，我哋小姐報門。

（王哨兒眼尾也不望介，白）報個名來。

（浣紗向小玉關目介，向王哨兒介，白）我家小姐未有柬呈，只憑口報，你就報說「霍王女、狀元妻、李小玉登門拜見」。

（重一槌，王哨兒大驚介，入介）啟稟相爺，門外女子頭戴百花冠，身穿紫蟒袍，報門自稱「霍王女、狀元妻、李小玉」。

（重一槌，叻叻鼓，盧杞拋鬚 [8] 介）

（燕貞食住重一槌離凳站起、關目介）

（夏卿亦食住大驚、輕輕搖撼李益介，李益不醒介）

（一槌，盧杞白）吓，小玉竟敢找上門來。（介）想朝廷有例，不能隨便棒打身穿蟒袍 [9] 之人，小玉自小淪落風塵，未懂朝規，今日到底受了誰人指點。（一槌，仄槌，介，白）也罷。（催快）哨兒你出到門外，傳話說爺爺不見，我這裏虛動鼓樂，奏鸞鳳和鳴之曲 [10]，想婦人心腸狹窄，小玉聞鼓樂，哪有過門不入之理，（介，更快）那時落她一個闖席罪名，一般也是死於無情棒下。（介）軍校門，（軍校喝堂 [11] 介，盧杞白，趨快）待小玉走上中堂，你們手舉白梃，見影就打 [12]，見人就打，將她打、打、打。（四鼓頭 [13] 介）

（十軍校同時喝堂，食住四鼓頭、齊舉白梃、扎架介，
白）領命。

（叻叻鼓，盧杞拋鬚介，怒白）打。

（小玉、浣紗聞喝堂聲、驚慌介）

（李益被喝堂聲驚醒，先鋒鈸，重一槌，拋紗帽介，
叻叻鼓，撲埋介，唱快梆子滾花）堂前若打我糟糠
婦[14]，十郎寧以命來填。。佢命似風前半滅燈，難堪
杖棒待我攔門勸。（先鋒鈸，欲衝出門介）

（盧杞食住喝白）人來，將十郎監押[15]。

（先鋒鈸，二家將衝埋、分邊緊握李益手臂介）

（盧杞白）哨兒，依計行事。

（李益頓足、哀號、求免、掩面、痛哭介）

（王哨兒應命介，白）遵命。（出門介）

（王哨兒板起面口向小玉介，白）今日係我哋宰相太
尉爺爺有女于歸[16]之日、李參軍入贅乘龍之時，堂
冊[17]早已繳回，爺爺再不見客。

（重一槌，小玉惘然介，白）相爺有女于歸之日，參
軍入贅乘龍之時。

（盧杞喝白）動樂。

（琵琶急奏喜慶曲牌[18]一小段介）

（小玉對門、食住琵琶聲、作種種驚錯、切盼身段介，
憤然頓足介，唱梆子快中板）聞鐘鼓，郎就鳳凰筵。。
橫來白羽穿心箭[19]。酸得我芳心碎盡步顛連[20]。。女子
由來心眼淺。哪許她金枝玉葉年年月月依戀伴郎眠。。

（琵琶急奏過序；轉梆子滾花）我不待通傳，尋相見。

（欲入介）

（王哨兒大聲喝白）婦人闖席。（攝一槌）

（盧杞食住一槌白）喝堂。

（十軍校喝堂介）

（小玉欲入介，聞喝堂聲、驚慌、退後、一輪、二
輪[21]，鎮定介，入介）

（燕貞見小玉入，妒從心起，持角帶[22]、開位、怒視
小玉介）

（小玉亦怒視燕貞、毫無畏懼介）

（盧杞指示軍校介，軍校由細聲至大聲喝白）打、
打、打。（兩輪）

（燕貞懾於小玉之威、退後、回坐介）

（眾軍校食住喝打聲、二次衝前欲打小玉介、俱不
敢、面面相覷介，重一槌、收棍、低頭嘆息介）

（盧杞食住重一槌躓椅[23]、拋鬚介，白）唏。

（李益食住、分邊向眾軍校連連拜謝介）

（小玉向盧杞行禮介，白）霍王女、狀元妻，李小玉
拜見宰相太尉老大人。

（二家將放開李益介，家將退回原位介）

（一槌，盧杞憤然介，口鼓）我吆，老夫翻視霍王族
譜，幾見霍王有女，再次檢閱長安姻緣冊，亦未見狀
元有妻，你呀，不過是勝業坊梁園一名歌姬，老夫未
有飛箋[24] 喚妓嚟陪酒，你今日闖席罪名難赦免。

（小玉悽然冷笑介，口鼓）老大人，霍王之女，不載
於族譜而載於天道人心，李益與小玉之婚姻，不註於
姻緣冊而註於三生石[25] 上，（介）究竟李小玉是狀元
妻抑或是章台柳，你何必翻檢姻緣簿冊，你大可以問
問堂上那位李狀元。。

（李益急介，白）恩師、恩師，小玉是我結髮之妻，
有三尺綢緞烏絲欄盟心詩為證。

（重一槌，盧杞拋鬚，口鼓）我吆，李益呀李益，你
眼前一個金枝玉葉，一個是殘花敗柳，論理應該娶瓊
枝，何以你偏偏戀此病狐輕賤[26]。

（小玉冷笑介，口鼓）老大人，你位列三台、德隆
望重[27]，不應含血噴人，（介）想我李小玉雖曾落拓

寒微，卻早具有捨命殉情之心，素識[28]從一而終之義，相爺千金詩書飽讀，而竟爭夫奪愛，你為民父母，而竟恃勢弄權。。（指盧杞介）

（燕貞嚶[29]然、掩面啜泣介）

（先鋒鈸，盧杞惱羞成怒、搶白梃、執小玉、一推、掩門、小玉躓地介）

（李益食住、攔介）

（盧杞唱大喉梆子滾花）我不問煙花是否霍王女，可知瀆職反唐一族罪株連。。我要帶同罪臣上朝房，不畀你個野花把才郎佔。（口鼓）李益詩句話「日日醉涼州。笙歌卒未休。感恩知有地。不上望京樓。」，分明就係招認「迷醉歌舞、縱情酗酒、疏忽職守、怨恨朝廷、存心作反」，豈容置辯。

（小玉拒絕屈服介，口鼓）宰相太尉老大人，剛才我報門之時，堂後官聲聲言道，相爺有女于歸之時，就是參軍李益入贅乘龍之日，你明知李益有誅凌全族之罪，姻親多少亦受牽連，何以偏偏又嫁之以女，締結良緣。。

（盧杞這個介，怒介，口鼓）鄭小玉，你口口聲聲話自己係「霍王女、李小玉」，知否朝廷從未恩准你恢

復「霍王女」嘅身份，則你自稱姓李，係罪犯欺君，也是死罪難免呀 [30]。（對李益，口鼓）十郎，你想你阿媽榮華富貴、抑或想你阿媽做刀頭之鬼，你問一問小玉啦，因為佢有生殺之權 [31]。

（李益無奈、低頭介）

（小玉水波浪，心軟介，白）哎吔，慢。（唱梆子長句滾花）我魂銷相府堂，虎嘯森羅殿 [32]，生死存亡差一線，愛郎寧忍不成全 [33]，入門氣焰都全斂，自毀三生，石上緣。我乞求棒下斷殘生，待奴自把珠冠貶。（開邊，卸冠介，與李益跪衣邊台口介）

（重一槌，盧杞得意介，舉白梃介，唱梆子滾花，半句）閻王既下勾魂令，（一槌）

（食住一槌、內場喝道、鳴鑼三下介）

（盧杞面色一沉介，收梃介，續唱梆子滾花，半句）哎吔是誰個王侯喝道鬧門前 [34]。今時暫斂虎狼威，（一槌）我鎮靜從容來應變。

（李益、小玉俯伏、低首介）

<div align="center">（三）</div>

（擂大鼓，鬋髮胡雛捧聖旨、四御校、二旗牌同上介）

（擂大鼓，四鼓頭，黃衫客穿王爺服、掩面上介，英雄白 [35]）揚塵 [36] 袖掩冰霜面 [37]。蟒袍紫冠弄機玄 [38]。

（白）報門。

（王哨兒一望、認得是黃衫客介，大驚、一味震介）

（蓬髮胡雛、兩旗牌喝白）聖旨到、四王爺到。

（王哨兒連隨雙膝跪下介，白）聖旨到，四王爺到。

（盧杞愕然白）出迎。（先鋒鈸，下階、迎黃衫客入介）

（盧杞白）四王爺，請進。

（黃衫客白）請。

（黃衫客入時，李益、小玉俯伏低頭、不敢仰視介）

（盧杞白）卑職有失遠迎，四王爺恕罪、恕罪。

（黃衫客白）老夫未有通傳，不知者不罪。

（盧杞白）不敢、不敢。

（分八字椅坐下介，胡雛捧聖旨、立於黃衫客身後介）

（黃衫客白）宰相老太尉，本藩對於律例不明，特來請教、請教，（介）倘有官員恃勢欺壓才郎，迫他棄糟糠，（攝一槌）重婚配，（攝一槌）威逼人命，該當何罪。

（盧杞這個介，白）罪該撤職。

（重一槌，黃衫客口鼓）哦，哈哈、哈哈，好個罪該

撤職，（介）宰相老太尉，本藩夜來得夢，夢見一個窮酸老秀才，渾身血漬，口口聲聲指控相爺，（攝一槌）恃勢欺壓才郎，強其棄糟糠、重婚配，他拒為不義之媒，竟招殺身之損。

（重一槌，盧杞茅介，口鼓）唏，四王爺，我位列三台，哪會做不法之事呢，況且幽魂報夢，更屬難於稽考，怎能指證我草菅人命、棒殺英賢。。（白）四王爺，幽魂不作證，有誰人作證呀。

（重一槌，夏卿憤然介，白）四王爺，證人在此。（跪下介，快口鼓）老相爺強迫故友為媒被拒，用白梃將崔允明打死於府堂中，（一槌）乃係我夏卿親眼所見。

（重一槌，黃衫客喝白）撤座[39]。

（盧杞站立介）

（李益口鼓，半句）四王爺，老相爺迫我棄糟糠、重婚配，（攝一槌）

（小玉緊接口鼓，半句）更以感恩詩誣捏狀元。。

（黃衫客對小玉、李益白）王妹請起，狀元請起[40]。

（小玉喜出望外介，李益謝恩介）

（重一槌，黃衫客白）聖旨到，盧杞跪下聽旨。

（重一槌，叻叻鼓，燕貞、盧杞跪下聽旨介）

（黃衫客讀聖旨介，唱霸腔梆子七字清中板）惡跡昭彰早揚傳。。俸祿千鍾全罷免。李家小玉得成全。。恩准重作霍家眷[41]。御旨黃衫代策權。。合歡花，鸞鳳宴。璧合還須借喜筵。。盧女殷勤扶紫燕。白髮還須伴彩鸞。。（轉大喉梆子滾花）人來速把，花燭點。

（坐正面椅介）

（家將點花燭介，起《潯陽夜月》譜子，襯鐘、鼓聲介）

（盧杞、燕貞謝恩介，分捧紗帽、鳳冠替李益、小玉戴上介，燕貞醒悟介，在自己頭上除下紫玉釵、還予小玉介）

（梅香分邊伴李益、小玉介，獻綵球介）

（浣紗扶鄭氏雜邊台口上介，侍婢扶李太夫人衣邊台口上介，同入介，分邊伴黃衫客坐下、受拜介）

（李益、小玉分拈綵球介）

（黃衫客唱梆子煞板[42]）紫玉釵，

（小玉接唱）留佳話，

（李益接唱）劍合釵圓。。

落幕

劇終

註釋：

1　把三張椅子擺放成「品」字形。

2　在家具、傢俬、牆壁或衣服上掛上紅色的紙張或布料，以顯示有喜慶事件。

3　像斷蓬般漂泊的船。「斷蓬」即飛蓬，是枯後根斷、遇風飛旋的蓬草，比喻微不足道、飄泊不定。「蓬」音 [pung4]（[篷]），但「蓬」與「篷」意思不同，「船篷」是船上遮風雨、陽光的頂或蓋，與「斷蓬船」沒有關係。

4　呼應原文第四幕崔允明的詩白「風搖病榻燭難點」，突顯小玉此刻像當日允明般病重，甚且危在旦夕。

5　「閻羅殿」是民間信仰中認為人死後所必經的一個所在。小玉因為深知「臨身虎穴」、以卵擊石、九死一生，所以相府即使「結綵張燈」，對小玉來說還是似閻羅殿般森嚴。

6　「閘」原指可適時開關、用以調節流量的水門。粵語引申為泛指從上推向下、有一定重量的板狀間隔。

7　用「螳螂捕蟬，黃雀在後」典故，提醒小玉不能不顧後果。

8　演員頸部發力，下巴朝上，把掛在面上的長鬚向前揚，雙手加以輔助，用作表達憤怒、驚慌、焦慮和激動等情緒。京劇稱這種表演程式為「甩鬚」。

9　「蟒袍」是古代官員和受封誥婦女的禮服，上繡蟒形圖案。又名花衣、蟒服。

10　也許是曲名，或是當時慣常用於婚禮樂曲的統稱。

11　扮演軍校的一眾演員在堂上高喝一聲，以製造緊張或莊嚴的效果。

12　這是誇張修辭，旨在命令軍校們不留情地拼命打，同時可見盧杞對小玉的顧忌和憎恨。

13　鑼鼓點的一種，常用於武場程式。

14　「糟」是酒滓，「糠」是穀皮，「糟糠」比喻粗食，又進一步比喻貧賤時共渡患難的妻子。

15　監守拘押。這裏沒有把李益押走、送到另一場所的意思。

16　指女子出嫁。「于」音 [余]。

17　並非現成的詞，可以理解為用來登記進入相府賓客的名冊。

18　用琵琶奏出婚禮音樂，並「急奏」，是一再加強琵琶貫穿全劇的戲劇效果。

19　「橫」是副詞，意即「雜亂的」、「交錯的」。全句比喻小玉的心好像被

亂箭射穿。

20 「酸」指小玉自認醋意所起的作用。「顛連」形容說話和做事錯亂，沒有條理。

21 「一輪、二輪」即「第一次、第二次」。

22 是演員穿着的蟒袍或官服上、環繞腰間套掛的圓形裝飾配件，據說由古代腰帶發展而成。演員用單手或雙手端起角帶，可以表現劇中人在緊急情況下的嚴肅或緊張情緒。

23 指劇中人下意識或失措地跌坐椅子上；「躓」音「質」。跌坐地上叫「躓地」。

24 並非現成的詞，「飛」指疾速，「箋」是書信、信札。「飛箋」的構詞可以理解爲「飛」修飾「箋」，是疾速地傳送的書函。

25 「三生」是佛家語，指前生、今生、來生，假定人死後會轉世。在這基礎上，出現了「三生石」的傳說。詩文中常用「三生石」比喻姻緣前定，並衍生出「三生有幸」、「緣定三生」等成語。近代多用「三生」來形容男女間注定的姻緣。

26 輕賤的病狐，「賤」字作韻腳，「狐」也比喻壞人，尤其壞女人。

27 成語「德高望重」的轉語。「隆」即「盛大」、「厚」、「高」。

28 即「一向都知道」。

29 「嚶」是擬聲詞，像鳥鳴，引申爲低語聲或低泣聲；「嚶然」是形容詞，形容聲音細弱，從下文可知是在低泣。

30 上面及這句口鼓並非出自唐滌生的原著，而是本書編著者按情理加入，旨在刻劃小玉堅強地據理力爭。

31 這句口鼓是本書編著者按 1959 年電影版本加入。

32 「虎嘯」是老虎吼叫，比喻相爺發威，意味小玉與李益大難臨頭；「森羅殿」是閻羅殿的別稱，承接上文對相府的比喻。

33 意思是：豈能忍心不把郎的心願成全。這裏把「成全」的對象「愛郎」提前，充當句子的「話題」，並用「全」字作韻腳。

34 因應突發事件令盧杞分心，他立時把後半句「梆子滾花」唱成「哎吔是誰個王侯喝道鬧門前」，「前」作韻腳。「盧杞面色一沉介」是本書編著者按情理加入。

35 近似五言或七言句的「詩白」，用於一幕戲或一個片段的開始，作為英雄好漢的自我介紹，語調較為粗豪。

36 「揚塵」本義是激起塵土。晉代葛洪《神仙傳‧麻姑》對「滄海桑田」之變有「海中復揚塵也」的描述，後用爲世事變遷的典故。此外，「揚塵」又可比喻征戰。這三重意思都或多或少適用於此處。

37 以袖遮面，是戲曲演員的一種上場方式，先賣個關子，讓角色延遲露
　　出面孔，以強化一旦把真相顯露所帶給觀眾或劇中其他人物的震撼。
　　這裏，震撼主要來自帶同聖旨的黃衫客那王爺身份凌駕盧杞。從這個
　　角度看，這以袖遮面的動作可以理解成劇情的一部分，或是戲曲表演
　　藝術的一種表現程式。角色把這表現程式親自具體描述出來，進一步
　　加強了這手法的力度。「冰霜」比喻嚴肅的神色以及所反映出來的嚴峻
　　心境或情態。

38 「機玄」是［玄機］的倒裝，遷就把「玄」字作韻腳，意指神奇的計謀、
　　深奧的道理。

39 撤走盧杞本來的座位。

40 這句口白及以下兩個介口是本書編著者按情理加入。

41 這句及上面一句是本書編著者按情理加入。

42 用於一齣粵劇結尾（即「煞科」）的板腔曲式，通常只用一句，屬散
　　板和十字句（3＋3＋4）。

五

點解睇《鳳閣恩仇未了情》會笑到肚痛？

　　1959 年 9 月，時年 43 歲的唐滌生突然英年逝世，是香港粵劇界無法彌補的損失。在整個香港粵劇圈都在熱切發掘編劇人才的時候，有個廿四歲的年青「下欄[1]」演員願意嘗試編劇，即時得到名伶劉月峰（1919-2003）的注意，向他提供故事橋段，由他執筆發揮細節。這個年青演員名叫徐子郎（1936-1965），在 1960 年與劉月峰合作完成了《十年一覺揚州夢》，由名伶麥炳榮（1915-1984）、鳳凰女（1925-1992）、譚蘭卿

新秀演員謝曉瑩（飾演紅鸞郡主）、名伶阮兆輝（飾演倪思安）、新秀郭啟輝（反串飾演尚夏氏）在《鳳閣恩仇未了情》中的演出　｜　2019 年 12 月 5 日，北區大會堂，郭啟輝先生提供

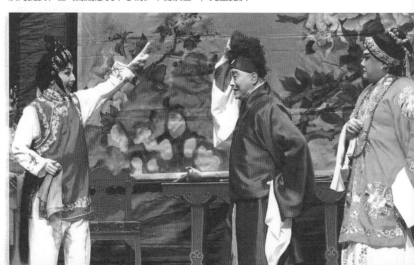

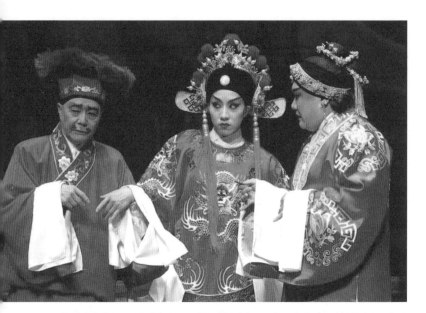

新秀演員謝曉瑩（飾演扮作男子的紅鸞郡主）、名伶阮兆輝（飾演倪思安）、新秀
郭啟煇（反串飾演尚夏氏）在《鳳閣恩仇未了情》之《洞房產子》中的演出

2019 年 12 月 5 日，北區大會堂，郭啟煇先生提供

（1908-1981）、劉月峰、林家聲（1933-2015）等首演，極受
觀眾歡迎，隨即拍成電影。徐子郎藉此一鳴驚人，其後完成了
多部傑作，直至 1965 年逝世，享年僅 29 歲。

　　徐子郎最為香港觀眾熟識的作品是 1962 年首演的《鳳閣
恩仇未了情》，仍然由麥炳榮、鳳凰女、譚蘭卿、劉月峰等主
演，更加配「丑生王」梁醒波（1908-1981）與丑旦譚蘭卿演
對手「爆肚」（即興），令演出生色不少。

　　《鳳閣恩仇未了情》以南宋時代（1127-1279）宋金對峙

時期為故事背景，但劇中所有人物以至故事情節均屬虛構。劇中的主線以女主角受創失憶，及後由一首歌曲勾起她的回憶的關鍵情節與荷李活電影 Random Harvest（1942，中譯《鴛夢重溫》）[2] 有相似之處。

《鴛夢重溫》敘述男主角當兵時被炮火所傷導致失憶，由療養院出走，在煙仔店裏邂逅女主角，二人結為夫婦。其後男主角遇上車禍，恢復了前半生的記憶但忘記了妻子。及後男主角又因聽到一首歌曲，令他認得當日由療養院出走時、街上眾人曾唱同一首歌慶祝戰勝的光景。男主角下意識地走到那間煙仔店，並逐漸恢復記憶，終於回到與女主角結婚後居住的小房子，並與女主角重聚。

從故事主線來說，《鳳閣恩仇未了情》更接近 1956 年由英格烈褒曼（Ingrid Bergman，1915-1982）和尤伯連納（Yul Brynner，1920-1985）主演的荷李活電影《真假公主》（Anastasia）。

《真假公主》以 1918 年俄羅斯革命推翻沙皇統治後，沙皇尼古拉斯二世（Nicholas II）全家慘被處決為故事背景。事隔十年，有傳言說當年沙皇年僅十七歲的女兒安娜塔斯雅公主（Princess Anastasia）僥倖逃脫，並輾轉逃到巴黎某處隱居。

1928 年，不少俄羅斯前朝貴族和軍政要人在巴黎流亡，當中有位叫布連（Bounin，尤伯連納飾演）的將軍知道沙皇有巨款存放在倫敦一間銀行，也聽聞安娜塔斯雅公主在巴黎避

難的傳聞，故此處心積慮想找個能冒充公主的女子，去提取這
筆橫財。

　　無親無故且患失憶症的女子（英格烈褒曼飾）這時剛從精
神病院出院，情緒極之低落，路過河邊，便跳進水裏意圖結束
生命，卻被經過的布連救起。女子無法說出自己身世，只依稀
記得自己叫「安娜」。布連覺得天賜良機，把女子帶返住所，
逐漸把她塑造成公主，令她相信自己本來就是沙皇的女兒安娜
塔斯雅。布連更拉攏好一批前朝貴族和顯要挺身證明安娜的公
主身份，答應事成便有豐厚酬勞。漸漸地，安娜的記憶開始恢
復，但對自己的公主身份不時疑幻疑真。

　　布連眼見時機成熟，便帶安娜到哥本哈根覲見前朝皇太
后。皇太后起初斷定安娜與布連都是騙子，但逐漸被安娜的真
情打動，開始軟化，更把皇族家傳的珠寶送給安娜。安娜同
時遇上不少追求者，當中就有前朝志在人財兩得的保羅王子
（Prince Paul），更答應了他的求婚。

　　訂婚舞會即將開始的關鍵時刻，皇太后與安娜真情對
話，並曉以大義、力陳形勢之嚴峻。安娜會意，決定與布連偷
偷溜走。

乜嘢叫「身份劇」？

• •

中國戲曲的本質，是由演員「扮演」劇中人物。把戲曲定義為「以歌舞演故事」，當中的「演」便包含「扮演人物」與「搬演故事」。

演員扮演的人物不一定與自己有相同的性別，因此產生男演員扮女人，女演員扮男人；扮演人物的年齡也經常與演員自己的年齡不相符，是以有老演員扮年青人，年青演員扮老年人。同樣，演員與劇中人亦經常有不同的性格、教育水平和家庭背景。進一步，在早期的「南戲」裏，同一個演員在同一齣戲的不同場次，每每需要扮演多個不同的人物，藉以減低戲班的經營成本。

簡單來說，「扮演」是指演員暫時拋開自己的真正身份（例如：性別、姓名、家庭背景）而「進入」劇中人物的身份。所謂「演技」，簡單來說，便是「扮演的技巧」，是演員能否成功扮演劇中人物的關鍵。為免觀眾混淆劇中人物的身份，演員每每需要在上場後以「自報家門」方式交代是次出場扮演的人物。

這樣說，戲曲及戲劇裏，演員與劇中人的互動，其實就是「身份的玩弄」（play with identity），是戲曲演出中的第一層「身份玩弄」。

中國戲曲最早的劇種「南戲」在宋代形成的時候，不少劇

目的故事根據真人真事改編而成，目的是暴露達官貴人的醜惡一面，並為被欺壓的平民百姓發聲，爭取觀眾的同情。

早期「南戲」很受歡迎的題材叫「婚變戲」，包括「負心戲」和「逼婚戲」。

「負心戲」敘述落難書生得到平民女子的救助，發誓高中後娶為妻子，可是到他的「身份」一旦提升了，他便忘情棄愛、攀附權貴、迎娶高官的千金小姐為妻子。而結局往往是負心人得到各種形式的懲罰[3]。「逼婚戲」的罪魁禍首不是高中的書生，而是高官、宰相或皇帝恃着強權，逼令高中書生迎娶自己的女兒。例如，南戲《王煥》及《琵琶記》便是經典的「逼婚戲」。

典型的「負心戲」與「逼婚戲」兩者之間的共通之處，是運用男主角「高中」或「加官進爵」而產生「身份」的突變，從而引發男主角離棄昔日愛人或妻子，或引發權貴逼令男主角迎娶千金小姐。這些劇情中的身份突變，假若涉及「人有相似」、「名有相近」，便是戲曲演出的第二層「身份玩弄」。

戲曲劇目中，運用劇中人物的「身份元素」來推進劇情的故事，統稱「身份戲」或「身份劇」。

戲曲人物的眾多不同「身份」中，往往以「公主[4]」最為戲劇性，因此歷代戲曲劇目累積了不少「公主戲」。最為香港人歡迎的《帝女花》和《鳳閣恩仇未了情》，前者是悲劇，後者是喜劇，但都同樣屬於「公主戲」。

　　把粵劇《鳳閣恩仇未了情》標榜為身份劇、公主戲和喜劇的「典型極品」，它實在當之無愧。全劇的六個主要劇中人，在劇中被錯認身份、主動或被動地扮作其他身份，或不幸地失去身份，竟有四十一次[5]之多，難怪劇中積累了那麼多的重重誤會和連場笑話。

究竟《鳳閣恩仇未了情》講啲乜嘢？

表二　《鳳閣恩仇未了情》的角色及人物

角色	人物
文武生	耶律君雄，番邦將軍
正印花旦	紅鸞郡主，宋朝郡主
小生	尚全孝，尚府公子
二幫花旦	倪秀鈿，民家女子
丑生	倪思安，秀鈿父親
丑旦	尚夏氏，尚府夫人
武生（老生）	尚精忠，尚書大人

　　《鳳閣恩仇未了情》第一幕敍述狄親王的妹妹紅鸞郡主在金邦做人質期滿，由番將耶律君雄護送坐官船從水路返回宋朝的國土。在番邦長大的紅鸞身穿番人服飾，恍如一個番邦公主。

　　紅鸞和君雄自小青梅竹馬，早已暗訂終身，紅鸞更已懷有君雄的骨肉。君雄自幼與父母失散，此刻為離情而傷感，唱出自己創作[6]的《胡地蠻歌》來抒發內心抑鬱，紅鸞聽到，情不自禁與他對唱一番。一曲既終，兩人有說不盡的纏綿情話，更擔心後會無期。

　　突然，二人見有個女子在江上飄浮，便命人救起，紅鸞更把自己身穿的斗篷給這個女子穿上。

　　入夜，眾人睡夢之中，官船竟遇海盜洗劫，君雄、紅鸞及被救起的女子分別跌落江中失散。

　　宋邦狄親王派人到渡口迎接郡主，不見官船，卻在岸邊救起了一位女子。官員見她身穿宮裝斗篷，上有金鴛鴦，而又有番書一封，認定此女子是紅鸞郡主，便把她接回王府。

　　耶律君雄從水中返回陸上，但遍尋郡主不見，推想她大概已被人救返宋土。他思念愛人心切，決定化名「陸君雄」，混入宋土訪查紅鸞下落。

　　貧家男子倪思安手持女兒「秀鈿」的遺書，到江邊尋女不獲，卻救起了另一名年輕女子。女子患上失憶症，思安又以為自己的女兒已死，便把女子認作自己女兒。

　　在此，我們不妨動動腦筋，思考幾個問題：（一）紅鸞郡主的身份在這幕戲裏究竟發生了幾多次變化？（二）倪思安的身份也有變化嗎？（三）倪思安的女兒倪秀鈿的身份又發生了甚麼變化？（四）耶律君雄也經歷了身份變化嗎？

　　第二幕敍述在尚精忠家中，尚夫人尚夏氏喜見兒子全孝高中狀元歸家。全孝述說先前自己在杭州讀書時，曾經改姓換名、扮作窮書生與一民女互訂白頭，並且曾經有一夕風流，請求母親准許他迎娶這個民女。但尚夏氏嫌貧愛富，反對全孝與窮家女結婚。

　　原來倪思安早年曾經是尚家鄰居，兩家曾指腹為婚。這時，他帶着仍然失憶且腹大便便的紅鸞，訛稱她是女兒「秀鈿」，來到尚府與全孝成親。尚夏氏嫌紅鸞腹大便便且家境寒酸，欲驅逐他倆，幸好得全孝求情，二人得暫准在尚府棲留。

　　尚精忠回府，並帶同新科武狀元陸君雄返家作客。這個陸君雄並非別人，正是耶律君雄的化身。

　　我們試試再思考：這幕戲交代了哪個劇中人物的身份變化？

　　故事來到第三幕，君雄在尚府花園巧遇紅鸞，喜出望外，便上前與愛人相認。但紅鸞仍然失憶，未能認出君雄，二人產生爭論。尚精忠、尚夏氏和倪思安到來，誤會君雄調戲紅鸞，把他驅逐離府。君雄百辭莫辯，悻悻然離去，發誓他朝必報復各人對他的羞辱。

　　紅鸞的哥哥狄親王此刻駕臨尚府，擬找新科狀元尚全孝翻譯證明郡主身份的番書。全孝不懂番文，王爺震怒，威脅要降罪尚家。尚夏氏大驚，找思安來應付王爺。思安貪財，訛稱懂得番文，卻被王爺識穿。思安逼紅鸞改扮男裝試行解讀，試

圖拖延時間，豈料紅鸞看見番文，失憶局部痊癒，竟讀通了番書。王爺大喜，賞識紅鸞，要招「他」為郡馬，與妹妹結婚。

　　我們繼續思考：這幕戲又交代了哪個劇中人物的身份變動？

　　第四幕敍述新房內，暫且扮作郡主的倪秀鈿思念愛人尚全孝，又慨嘆被王爺強配郡馬。仍然失憶並改扮男裝的紅鸞來到新房，怕洞房時會被郡主揭穿女扮男裝，便刻意拖延時間。豈料秀鈿突然腹痛產下嬰孩。思安及尚夏氏到來，怕王爺降罪，思安叫尚夏氏訛稱嬰孩是她所生。一語未畢，紅鸞又腹痛產子，思安又叫尚夏氏認作親生。王爺聞得嬰孩喊聲，到來新房，發現尚夏氏竟然在新房產下孖胎，下令連夜開堂審訊。

　　這幕戲又交代了哪個劇中人的身份變動？

　　第五幕敍述陸君雄在公堂上主審奇案，尚夏氏直認思安便是他的情夫，但君雄知道思安只在尚府短暫作客，縱使與尚夏氏發生私情，尚夏氏亦斷無可能懷孕產子。秀鈿及紅鸞趕到，認回親兒，全孝與秀鈿相認，紅鸞卻否認認識君雄。

　　秀鈿敍述前事，認出君雄便是當日救起他的番邦將軍。王爺責備君雄假扮漢人，並且怪罪他是整場誤會的罪魁禍首，要把他處以極刑。關鍵時刻，紅鸞卻仍舊失憶，未能為君雄求情。君雄以為劫數難逃，情不自禁唱出《胡地蠻歌》，竟使紅鸞恢復記憶，承認君雄便是她的愛人。

　　親王赦免君雄死罪，但不容許紅鸞下嫁番邦人士，下令

驅逐君雄出漢土。君雄無奈，臨行前把自幼隨身的玉珮交予紅
鸞作紀念。

　　豈料思安看見君雄的玉珮，辨明他是自己多年前失散的
兒子。原來君雄本是漢人，與思安失散後流落番邦，親王唯有
恩准他留在宋邦與紅鸞成婚。全劇至此結束。

　　這幕戲究竟揭曉了哪些劇中人物的真正身份？

　　表三羅列五幕戲裏六個主要人物的身份變動，以解答上
面的思考問題。

表三　《鳳閣恩仇未了情》主要劇中人物的身份變動

幕次	紅鸞郡主	君雄	倪秀鈿	倪思安	尚夏氏	尚全孝
一	1. 宋邦郡主 2. 番邦郡主 3. 君雄愛人 4. 失憶病人 5. 思安女兒	1. 番人 2. 番邦將軍 3. 紅鸞愛人 4. 陸君雄	1. 思安女兒 2. 全孝愛人 3. 投江女子 4. 郡主	1. 秀鈿父親 2. 紅鸞父親		

幕次	紅鸞郡主	君雄	倪秀鈿	倪思安	尚夏氏	尚全孝
二	6. 尚府媳婦	5. 武科狀元		3. 尚府親家	1. 尚書夫人	1. 尚書公子 2. 貧家書生 3. 新科狀元 4. 尚書公子
三	6. 尚府媳婦 7. 思安兒子 8. 番文人士 9. 郡馬	6. 登徒浪蝶		4. 番文人士		
四	10. 產婦		4. 郡主 5. 產婦		2. 產婦	
五	11. 失憶郡主 12. 親王妹妹 13. 君雄愛人	7. 主審官 8. 番邦將軍 9. 紅鸞愛人 10. 思安兒子 11. 漢人	6. 思安女兒 7. 全孝愛人	5. 姦夫 6. 秀鈿父親 7. 君雄父親	3. 思安情人 4. 尚書夫人	5. 秀鈿愛人

	紅鸞郡主	君雄	倪秀鈿	倪思安	尚夏氏	尚全孝
身份變動次數	12	10	6	6	3	4

從戲曲返回現實生活，事實上，我們每天都在扮演多重身份和角色：在家裏是父母的女兒或兒子，在電梯裏是鄰居的鄰居，在街上變成過路人，在巴士上是乘客，在學校裏是學生，在餐廳裏是顧客，在演唱會中是偶像的「粉絲」，回到家裏，仍是女兒或兒子。同一天裏，扮演了八個角色、經歷七次身份的變動。

這樣，《鳳閣恩仇未了情》全劇六個主角共有 41 次身份變動，差不多平均每人七次，看來並非過分。然而劇中的身份變動不少是極端的、衝突的，超乎我們生活中可能遇到的。例如，我們不會無故失憶，不會被誤認作公主或王子，也不會被逼頂替做初生嬰孩的父親或母親。劇中屢次作身份改變的也不止一人，六個人物的身份改動交織成重重誤會和連篇笑話。

雖然戲劇一定程度上源於生活，但畢竟戲劇並非等同於生活，粵劇《鳳閣恩仇未了情》的有趣之處，是把身份變動的可能性推到極點，從中引發劇情的衝突，等到劇中人的身份得到還原，衝突才得到解決。

戲曲、戲劇均有一定程度的虛構和藝術加工，並非等同於生活，但它仍能啟發我們反省生命，從新的角度了解生命。

註釋：

1　下欄人是戲班裏扮演士兵、家丁、丫鬟等「底層人物」的演員的統稱，與二步針（次要六柱）合稱「班底」。

2　*Random Harvest* 原是小說，1942 年拍成電影，由 Mervyn LeRoy（1900-1987）導演、Ronald Colman（1891-1958，朗奴高文）及 Greer Garson（1904-1996，姬亞嘉臣）主演，並由美高梅公司出品。

3　例如，在目前所知最早的幾齣南戲《張協狀元》和《王魁》裏，負心漢最後被雷打死。

4　廣義地包括「郡主」。

5　我曾在另一篇文章指出《鳳閣恩仇未了情》全劇共有 15 次的身份變動，是簡化的說法。

6　劇本並無交代此曲是君雄所作，只藉紅鸞說出此曲差不多是他的「商標」、「嘜頭」或「飲歌」（「首本」）。

《鳳閣恩仇未了情》

之《讀番書》爆肚選段

作為一齣喜劇，《鳳閣恩仇未了情》的高潮發生於第三幕。君雄被誤會調戲紅鸞、被逐離尚府後，狄親王突然駕臨尚府，命令新科狀元尚全孝翻譯番書，而這封番書也正是從「郡主」（實即「秀鈿」）身上找到，是證明郡主身份的憑證。

番文是金邦語文，全孝不通番文，自然無法翻譯番書，但蠻不講理的親王卻下令全孝無論如何都要譯妥，否則降罪。

親王離去後，在無計可施的情況下，尚夏氏把思安找來，問他能否解讀番書。作為普通百姓，思安當然不通番文，但貪財的思安訛稱精通番文，乘機要脅尚夏氏給他厚酬。收到錢後，思安又藉口說番書內文是寫給親王的秘密，不容閒人知道，以為可以瞞天過海。

豈料尚夏氏和全孝即時把王爺請到，以聆聽思安的傳譯。扮演倪思安的丑生演員於是展開他的爆肚。以下選段是根據已故著名丑生演員陳志雄（1935-2012）在某次神功戲演出的現場錄影筆錄而成 [1]。

註釋：

1　取自陳守仁《儀式、信仰、演劇：神功粵劇在香港（第二版）》，香港中文大學音樂系粵劇研究計劃，2008:114-124。錄影現藏香港中文大學音樂系戲曲資料中心。是次演出由陳志雄扮演倪思安、阮兆輝扮演尚全孝、李奉天扮演狄親王、張一帆扮演尚夏氏。

爆肚選段：《讀番書》

（狄親王上介，各人向親王行禮介，親王坐下介）

（思安見親王駕臨、着急介，怕被識穿介）

（狄親王見思安手持番書介，白）啊，乜原來呢一個肥佬卿家曉得翻譯番文㗎。

（尚全孝攝白）係、係，係佢。

（狄親王口古）在本藩跟前譯得明明白白，定然厚厚酬勞。。

（倪思安白）我唔識㗎。

（狄親王喝白）乜話。

（倪思安插白）唔係話唔識。（唱梆子滾花半句）因為我生來近視，

（狄親王攝白）慢慢睇啊。

（倪思安攝白）我係「文」曲星，（用鼻聞封信介，發出「時、時」聲介）要「聞」㗎啲字，我睇唔到㗎。

（尚全孝白）你因住揩親個鼻呀。

（倪思安續唱梆子滾花半句）我又驚讀得一塌糊塗呀。。（續唱梆子滾花）不若你另請高明，唉，恕我蟻民年紀老呀。（轉身想離開介）

（狄親王喝白）咪行。（包一槌）我話過要你識咁多、就讀咁多。

（尚全孝白）係囉，安叔，你、你、你話呢封信係寄畀親王吖，（台下傳來燃放火箭聲音）咁親王嚟，咁你就要讀㗎啦，唉。

（倪思安聽到台下觀眾燃放火箭聲音介，白）乜咁多嘢保護親王，「啲啲啄啄」嘅。

（尚全孝白）嗰啲雀嚟啫，啲雀係咁㗎啦。

（倪思安白）原來親王帶埋啲雀嚟。

（尚全孝白）喂、喂、喂，你讀啦，佢都話你識咁多讀咁多囉，咁你咪識幾多讀幾多啦。

（倪思安攝白）識咁多、讀咁多。

（尚全孝白）讀、讀到睇唔掂至算啦。（轉向親王）係囉，王爺，佢唔好眼，識咁多讀咁多囉呵。

（狄親王喝白）識咁多、讀咁多。

（倪思安唱二黃長句慢板第一頓）呢、呢、呢大呀件呀，大件馬拉糕（包一槌）。

（狄親王攝白）乜嘢叫做馬拉糕。

（尚全孝攝白）乜嘢馬拉糕呀。

（倪思安白）唔係，唔係馬拉糕，嗰句係，嗰句係好

甜蜜㗎，佢話 I love you 呀。

（狄親王攝白）艾粒扶 U。

（尚全孝攝白）咩嘢嚟啫。

（倪思安白）即係佢愛你呀。

（狄親王攝白）有咁嘅字嘅咩。

（倪思安續唱二黃長句慢板第二頓）大呀件就頂得肚呀（包一槌）。

（狄親王白）乜嘢大件頂得肚啫。

（尚全孝攝白）咩、咩，咩嘢嚟㗎，大件就頂得肚。

（倪思安白）唔係，佢話 honey（向王爺飛吻介），kiss you。

（尚全孝及狄親王問白）咩、咩嘢嚟㗎。

（倪思安白）呢、呢封信好甜蜜㗎，佢話愛你，佢想話錫啖你呀。

（尚全孝攝白）乜封信一嚟就講啲咁嘅嘢㗎。

（倪思安白）好緊張㗎。

（狄親王白）讀落去、讀落去、讀落去。

（倪思安白）呢啲係愛情、艷情，一嚟哎吔 I love you（嘟長嘴、作親吻狀介），啜咀呀。（將封番書倒轉來看介）

（狄親王白）嚟，讀第三句。

（尚全孝白）安叔、安叔，乜封信打橫讀㗎。

（尚夏氏白）做咩掉轉又打橫咁擰㗎。

（倪思安白）啲外國人鐘意「擰」嘅。

（尚全孝白）唉，畀你轉到眼都花埋，真係。

（倪思安禿頭數白欖）係啦，第一句番文，番文第一句，呀第一句番文，番文⋯⋯

（尚全孝攝白）喂、喂，安叔、安叔，整來整去都係嗰句㗎你，乜乜番文第一句，第一句番文，咁到底係講乜嘢得㗎，你、你一味。

（倪思安白）你咪聞住咋，人哋外國呀，（用手指住番書介）你睇唔到，好似雞、雞腸。（行上行落介）

（尚全孝白）唉，我哋等得好心急㗎，你行上行落，騰出騰入。

（倪思安白）人哋外國呢，頭一句呢，即係好多嘢寫嘅，你唔聽見話，嘩，啲雞腸吖，佢頭一句呢梗係 one 呀 one 呀，one 呀 one 呀，one 呀 one 呀，冇 two 㗎，係 one。（倪思安一直用手指打圈介，尚全孝跟其手指轉動頭顱介）

（尚全孝白）咁，即係點呀。

（狄親王白）乜嘢叫做「溫」啫。

（倪思安白）one 即係一呀。

（狄親王攝白）啊，一。

（尚全孝對王爺白）第一句好長喎。

（倪思安續白欖）第一句番文，番文第一句，佢話王爺你係基佬呀。（包一槌）

（尚全孝瞪眼介，白）講咩。

（狄親王白）咩話，話小王係基佬，乜嘢叫做基佬呀。

（尚全孝白）基、基佬。

（倪思安白）唔係、唔係，你、你、你唔係。（耍手否認介，台口介，白）生得咁矮，鬼「吼」咩，重話做基佬㗎。（對王爺介，白）唔係、唔係、唔係、唔係。

（尚全孝攝白）你、你、你實在話王爺係乜嘢至得㗎。

（倪思安白）佢唔係話你基佬，「蝦佬」呀。（舉手作打招呼狀介）

（尚全孝攝白）唏，王爺唔係賣蝦㗎，唏。

（狄親王攝白）「蝦佬」。

（倪思安白）唔係「蝦」，即係人打招呼呀，即本地人即係話，「喂」嗷，外國人就唔識「喂」，（舉手作打招呼狀介）但話「哈佬」。（台下突然傳出燃放火

箭聲介；倪思安一呆，觀眾大笑，倪思安亦笑，繼而向火箭打招呼介，白）Hi，喂。

（狄親王白）哦，即係打招呼，讀落去，第二句。

（尚全孝白）即係打招呼。

（倪思安續白攬）第二句番文，佢話阿王爺你襟得扰呀。（包一槌）

（狄親王白）乜嘢話，小王襟得扰，你係咪想死。

（倪思安白）你唔打得，你有內傷。

（狄親王白）你有內傷。（捲袖伸拳、欲打倪思安介）

（尚全孝白）喂、喂，你小心講嘢，啲命係晒你處，喺你手上呀。

（倪思安白）咩，咩嘢唧，咩嘢小心，你而家窒住我又係咩嘢唧。

（尚全孝白）唔係呢，嗽又話人哋襟得扰啫。

（倪思安白）唔係呀，王爺呀邊個敢打佢啫，只有佢打人嘅啫，handsome 呀。

（狄親王白）乜嘢 handsome。

（倪思安舞動雙手、似雞展翅拍動介，白）Handsome 即係話你健美呀。（台口介，白）如果佢係靚仔，我都唔知企邊度囉。（對王爺白）即係話王爺你靚仔。

（狄親王白）啊，讀落去。

（尚全孝白）王爺，你夠靚仔喎。

（倪思安白）阿王爺你夠 handsome 呀。（續白欖）可惜呀阿王爺冇「㗎喇底」毛。（包一槌）（呆望觀眾介，白）咩呀。

（狄親王白）咩話，話小王冇「㗎喇底」毛，你又知。

（倪思安白）邊個講嘅。

（尚全孝攝白）咩你、你，邊有嘅樣㗎。

（倪思安白）唔係，好多。

（狄親王白）好多。

（倪思安白）唔係、唔係（欲自圓其說、台口介，白）死啦，咩嘢「㗎喇底」毛至得㗎，（雙手似雞展翅拍動、兩邊走來走去介）唏，呀，係男人呀梗係有「㗎喇底」毛㗎啦。

（尚全孝白）喂，實在你講乜嘢㗎，讀乜嘢啫，真係。

（倪思安白）咩嘢唧，你咪閘住我得嘅，讀乜嘢唧，你、你、你又唔識，你唔識就唔好「閘住」我啦。

（尚全孝白）我、我、我如果識就唔駛你讀啦安叔。

（狄親王白）喂，乜嘢叫做「㗎喇底」毛，講。

（倪思安白）唔係、唔係「㗎喇底」毛，話你似 Key

Lark Gi Bo 呀，即係奇勒基寶[1]呀。

（尚全孝白）乜嘢奇勒基寶。

（倪思安白）哎吔，阿王爺，你出世出得遲啦，呀，個奇勒基寶呢，係外國嘅明星，有啲咁多鬚嘅，好英俊嘅，一行出街，呀，上至八十歲嘅婆婆呀，下至四歲 BB 女一見佢都好愛佢嘅，即係話阿王爺呢你好靚仔，似足嗰個外國明星奇勒基寶，唉，佢死咗囉。

（指住王爺介；包一槌；尚全孝及狄親王一邊聽、一邊做反應介）

（狄親王白）咁巴閉，咩話，（包一槌），搵個死咗嘅人嚟形容我。

（倪思安白）奇勒基寶死咗。（指向台下觀眾介）

（狄親王白）哦，唔係我死，指嗰度，讀落去。

（尚全孝白）死咗就唔好講啦，做乜話王爺死咗，真係，你、你睇清楚至好講啦。

（倪思安續白攬）唏，佢叫阿王爺你入赤柱呀。

（狄親王白）咩呀，入赤柱做咩呀。

（尚全孝白）入赤柱做咩呀，做乜嘢至得㗎，呀。

（倪思安再睇信介，白）你、你唔入得赤柱㗎，你。

（狄親王白）做乜嘢呀，你講。

（倪思安白）唔係入赤柱呀。

（狄親王白）係邊度。

（倪思安續白欖）佢話請阿王爺開 part tea 呀。（白）開 party，唔係入赤柱。

（狄親王白）Party 係乜嘢呀。

（倪思安白）Party 即係外國呀，即一有賓客呢，即有賓客呢，就嚟到嘅時候，人哋就歡迎佢，歡迎佢呢就好大陣仗㗎。（續白欖）佢話阿王爺你生 cancer。

（狄親王白）乜話，我生 cancer。

（倪思安白）唔係、唔係，你唔係生 cancer，你生腫瘤呀。

（狄親王白）吓、吓，我乜嘢生 cancer。

（倪思安白）唔係、唔係，冇、冇嘢，唔係生 cancer，叫你唔駛帶 partner。

（狄親王白）咩叫 partner。

（倪思安白）Partner 即係、即係唔駛帶舞伴呀。

（尚全孝攝白）舞伴即係乜嘢呀。

（狄親王攝白）舞伴即係乜嘢呀。

（倪思安白）舞伴即係女人呢，同你跳舞。

（尚全孝攝白）同佢跳舞嗰啲，啊。

（倪思安續白欖）佢話大跳啲拍拍舞呀。

（狄親王白）咩叫拍拍舞。

（倪思安白）好流行㗎，喧啲拍拍舞。

（狄親王白）你跳畀我睇吓啦。

（倪思安白）搵個 panpan 蓋 Ping pang ping piang 噉拍拍吓㗎。

（狄親王白）你跳畀我睇啦。

（尚全孝攝白）點跳得嘅。

（狄親王白）跳啦。

（倪思安苦口苦面介，白）哎吔，跳畀你睇。（一邊說、一邊走入衣邊虎度門、取鐵托盤作道具介）

（尚全孝白）嘿，你唔好走呀。

（倪思安白）唔係、唔係走呀，攞啲道具嚟，（拍托盤介，白）跳拍拍舞呀。

（狄親王白）跳拍拍舞，跳啦。

（倪思安將鐵托盤放於衣邊台口角落的椅上、捲起衣袖、取回並做科範[2]介，白）跳拍拍舞，個女仔，着游水褲跳嘅。

（狄親王白）咩呀，乜着游水褲。

（倪思安白）唔係，即係着得好、好「殺屍[3]」，（用

手做動作、表示穿游泳褲介，白）咁跳嘅。

（狄親王白）乜嘢叫「殺屍」。

（倪思安準備跳舞介，白）即係好摩登吁嘛。

（狄親王白）摩登就讀摩登，你又「殺屍」。

（倪思安不理、做科範介，白）一出嚟、一出嚟，（舉起雙手、移步作出場狀、哼音樂配合動作介，白）冷、冷、冷。（鞠躬見禮介）

（鑼鼓配合思安跳舞動作介）

（倪思安邊唱「啦啦、哪哪、哪哪吖」、邊拍手、拍腳、拍臀，伸手等動作三次介，樂師加入伴奏介）

（台上各人忍不住笑介）

（台下傳來觀眾笑聲介）

（倪思安突然停止、指向樂師介，白）死啦，好似打到死人咁，喃嘸唔似喃嘸，你畀我威吓得唔得㗎，好似放屁咁 Bit Bit Boot Boot，唉，王爺我好憎呢班人㗎，王爺。

（狄親王白）宮廷嘅嘢你憎咩呀，你想死呀。

（尚全孝白）王爺御用嘅、王爺御用嘅。

（倪思安白）原來王爺呢班貼身嘢，御用嘅。

（狄親王白）咩嘢叫做貼身呀。

（倪思安白）乜嘢都跟住你去。

（狄親王白）吓。

（倪思安續唱「叮叮 D，D 叮叮，叮叮 D 叮」介，踏七星步介，唱「啦、啦、啦」介，扎架介，白）噓，跳跳吓就 le le la la 㗎啦。

（狄親王白）拍拍舞。

（倪思安接回信介）

（狄親王續白）讀落去。

（倪思安續白欖）大跳嗰啲拍拍舞呀。佢叫你就唔駛帶 partner。佢同你預備馬蹄檸檬露呀。（包一槌）

（狄親王白）作死吖你呀，馬蹄咁削，仲要加啲檸檬落去。

（倪思安白）你、你唔削得，唔係，得，不過唔係馬蹄，係 Ma Lai Ling Moon Lo，瑪麗蓮夢露[4]。

（狄親王白）係咩嘢㗎㗎。

（尚全孝白）咁係乜嘢㗎得㗎。

（倪思安白）犀利啦，「正」呀。（交番書予尚全孝介）

（狄親王攝白）點「正」法。

（倪思安做科範介，白）呢個外國明星，肉彈㗎嘅，我講啲尺碼你聽。

（狄親王白）好，講呀。

（倪思安陶醉介，白）四十八。

（狄親王白）咩係四十八。

（倪思安白）三十二，三十六，一行起上嚟，（倪思安用雙手抓起胸前衣服，邊走上前邊說，尚全孝不忍看，眾人大笑介）bum cha bum cha，（倪思安退回原位、取回番書介，原地踏七星步、作暈浪狀介，白）犀利哩，即係話搵個咁犀利嘅嚟同你跳。

（尚全孝白）喂，你企定定得唔得呀。

（狄親王白）眼都花埋。

（尚夏氏攝白）仲肥過你嘞。

（尚全孝白）喂，你企定定得唔得呀，嗰個明星，預備咗畀王爺，咁咪得囉。

（倪思安白）我企定㗎啦，而家有啲（用腳踏踩台板介），有啲嘢「夾」我隻腳，咪行闊啲囉，（上前介，對王爺介，白）嗰個、嗰個明星，好靚㗎，畀你㗎，不過佢死咗囉。（自己用手掩口介）

（狄親王白）唏，死咗㗎，畀我嘅。

（尚全孝拉思安台口介，口白）你一陣間諗個生嘅講，好唔好。

（倪思安欲哭介，口白）咁瑪麗蓮夢露真係死咗吖嘛。

（尚全孝白）你出力咁諗，諗個生㗎啦。

（倪思安白）嘿，呢個生嘅、呢個生嘅，阿王爺呀，呢個生㗎。

（倪思安踏七星步介，白欖）讀到我眼擎擎。呢讀到我一口泡呀。就讀到係呢一處。叫做 I don't know, good bye, good night。（包一槌，欲出門口介）

（狄親王白）咪行呀、咪行呀，你想死呀，吓。（快滾花）你讀得唔三唔四，是否要我割下你嘅頭顱。。快些講白講明，莫令小王憤怒。

（倪思安苦口苦面介，白）讀、讀哂啦。

（下略）

註釋：

1　奇勒基寶（Clark Gable，1901-1960），美國電影明星。
2　即興加插的詼諧動作及說白。
3　即 Sexy。
4　瑪麗蓮夢露（Marilyn Monroe，1926-1962），美國電影明星。

乜嘢叫做「爆肚戲」?

· · · · · · · · · · ·

「爆肚戲」又名「提綱戲」或「排場戲」,即在沒有劇本的情況下,演員只根據「提綱」上列出的「排場」名稱來即興演出的粵劇。「提綱」由「開戲師爺」(編劇) 設計,顯示一齣粵劇的架構,上面列出每場戲演員出場的次序、選用的「排場」、出場時因戲劇氣氛而選用的鑼鼓點、演員按劇情需要而使用的說白及唱腔曲式的名稱,及台上佈景和演員所需道具,卻不會具體寫出劇情或說白和唱腔的曲詞,而留給演員即興發揮。

「排場」是有特定劇情、人物、鑼鼓、曲牌、說白及身段功架的戲曲程式,經常移植到不同劇目。常用的「排場」有《投軍》(有志加入軍隊的青年接受將軍測試)、《大戰》(戰場上兩軍對陣)、《拗箭結拜》[1](兩個俠士結義為兄弟)、《大排朝》(眾大臣上金殿列班於皇帝左右)、《遊街》(高中或升官後遊街揚威)、《亂府》(搗亂官員府邸或衙門)、《會妻》(丈夫與妻子經歷波折後重逢)、《問情由》(質問某人)、《寫狀》(書寫呈上官員或衙門的狀詞)、《打閂門》(在室內密閉空間內決戰)、《碎鑾輿》(打爛自己的轎以嫁禍他人) 及《比武》(藉兵器或拳腳決一高下) 等。

在「提綱戲」或「爆肚戲」時代,開戲師爺的功力每每奠定一本新戲的成敗。高超的師爺「橋多」兼「橋絕」,拙劣的老是抄襲「舊橋」,且多「死橋」甚至「屎橋」。

然而,即使開戲師爺有「神來之筆」度出「絕橋」,整本

戲仍然在很大程度上視乎大老倌的素質，甚至取決於臨場發揮。而更由於提綱戲實在屬於因循舊制的集體創作，故在劇情上常出現與時代洪流和社會變遷脫節、首尾不一致、平鋪直敘甚至犯駁的弊端。

　　事實上，當時大部分開戲師爺的目標是為大老倌提供一個鬆散的架構，好待大老倌有足夠空間把大量的唱、做、唸、打片段「塞入」架構，以營造豐富的視覺、聽覺甚至娛樂效果。

　　正如當代名伶阮兆輝（1945-）憶述，傳統粵劇觀眾一般並不在乎劇情是否合理，而只在乎由哪位大老倌主演和是否「好睇」。而顧名思義，「開戲師爺」的職責主要在「開戲」，至於「埋尾」或「收科」，便須由老倌們「貴客自理」了。

　　「爆肚戲」在 1920 至 1940 年代逐漸被「班本戲」（根據劇本的演出）取代和淘汰。但時至 1930 年代，創作一部粵劇的過程中，有些編劇家仍然以設計「提綱」為第一步，之後根據提綱來創作每場戲的細節。

　　時移勢易，今天香港戲班在後台掛起的「提綱」並非為「爆肚」而設，而是「提場」（相當於「舞台監督」）根據劇本的內容設計摘要，旨在為演員 —— 尤其是不需要讀劇本的次要及群眾演員 —— 提供參考。

註釋：

1　也作《咬箭結拜》。

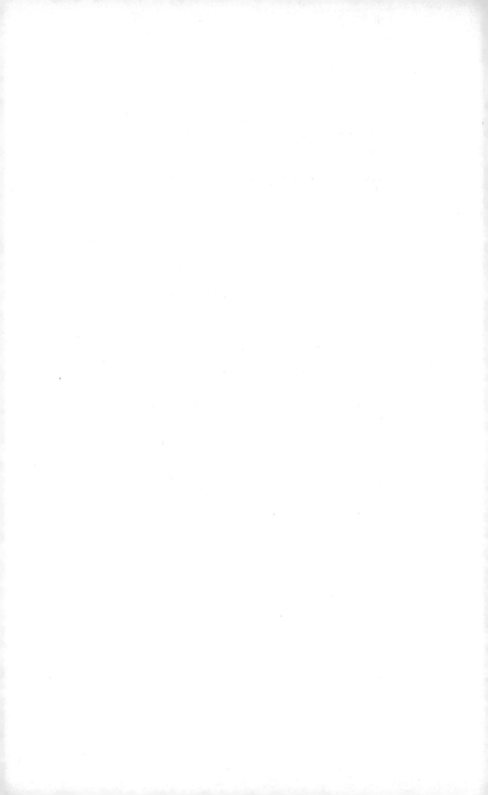

（六）
香港仲有乜嘢粵劇好睇？

　　從題材的分類來看，香港粵劇有三類劇目：喜劇、悲劇、雨過天青劇。喜劇的特點是由一個或幾個舉止、行為、談吐滑稽的人物帶動陰差陽錯、令人發笑、歡樂的情節，並以大團圓結束，而每每容許劇情上有少許「犯駁」（違反常理）的細節 [1]。

　　悲劇充滿令人不安、擔憂、心酸、無助甚至憤怒的情節，並往往以男主角、女主角甚至兩人一起犧牲性命為結局。

　　假若令人不安、擔憂、心酸、無助甚至憤怒的情節最後發展成團圓結局，觀眾也不會完全忘記、漠視主要人物曾經經歷的辛酸而稱它為「喜劇」；更準確的，這類題材應該稱為「雨過天青劇」、「劫後團圓劇」。

　　上面介紹過的三個劇目中，《鳳閣恩仇未了情》是喜劇的經典，《帝女花》是悲劇的經典，而《紫釵記》是「雨過天青劇」的典型代表作。

　　除了這三齣戲以外，香港還有不少廣受觀眾歡迎且經得起時間考驗的劇目，下面介紹香港由 1930 至 2020 年代十五個較有代表性的劇目故事。

1950 年代的生旦癡情戲

. .

　　1950 年代是唐滌生改革粵劇的年代，筆下也寫了不少愛情劇，由分別擅長演出「癡情生」、「癡情旦」的任劍輝和白雪仙主演，瘋魔了不少戲迷。

1.《蝶影紅梨記》（1957）

　　《蝶影紅梨記》由唐滌生根據古典戲曲《紅梨記》改編，充滿浪漫和悲情，不愧是生旦癡情劇的代表作。

　　故事敘述一對神交多時、互相傾慕但一直緣慳一面的才子佳人如何努力克服巧合、強權、封建、信諾、背叛與命運，最後在疑幻疑真裏團圓。

　　劇中寫得最感人的段落包括第一場趙汝州（任劍輝飾）和謝素秋（白雪仙飾）儘管渴望相見，卻彷彿被命運作弄，連番墮入「捉迷藏」的緣分遊戲。

　　其後素秋被相爺困在相府裏，汝州到達相府，卻被家丁和軍校拒於門外。素秋、汝州二人隔着相府大門，藉戲曲特有的抽象時空表達二人經歷近在咫尺但無緣見面的痛苦。縱使無緣見面，二人竟然隔門訂下白頭之約。

　　幾經波折，素秋終於抵達汝州暫時棲身的地方，以為很快便可與愛郎會面，豈料卻被逼答應不能向汝州表露真正身份，只能扮作陌生女子。

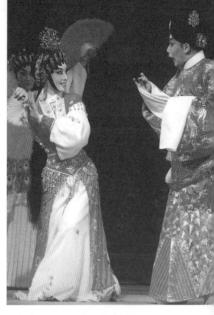

新秀演員芯融（飾演謝素秋）與關凱珊（飾演趙汝州）在《蝶影紅梨記》之《宦遊三錯》中的演出

2022 年 8 月 25 日，高山劇場，《戲曲品味》廖妙薇小姐提供

更感人的是第四場《亭會》一折，當汝州藉「反線中板」與眼前的陌生女子分享夢中人的詩篇時，陌生女子情不自禁，竟如通靈般一字不漏地接唱下去。這是二人夢寐以求的首度會面，但素秋卻因恪守諾言而不能表明身份。

故事發展至素秋被好友出賣、被奸相擄走，適值新帝登位及汝州被欽點狀元，奸相為求脫罪，把素秋獻給汝州，有情人才終於相聚相認。

你認為《蝶影紅梨記》是喜劇、悲劇還是「雨過天青劇」呢？

2.《牡丹亭驚夢》（1956）

此劇是唐滌生根據明代戲曲大家湯顯祖（1550-1616）的名作《牡丹亭還魂記》改編，文詞典雅，在 1950 年代的香港粵劇圈屬大膽的突破。

《牡丹亭驚夢》敘述太守千金、芳齡十六的杜麗娘（白雪仙飾）後園春遊，興起傷春之感，自嘆虛度芳華。佳人在「牡丹亭」倚几而睡，夢見「花神」引領書生柳夢梅（任劍輝飾）

到來，二人一見鍾情，在梅花叢裏發生「一夕之情」。

　　醒來不久，麗娘思念夢中情景，病重而亡。她在死前囑咐婢女春香（任冰兒飾）把她的畫像埋於梅花樹下。

　　麗娘的父親杜寶（靚次伯飾）往淮陽當官，出發前建成「梅花庵」，將愛女葬於梅花樹下。

　　三年後，秀才柳夢梅路經「梅花庵」，借宿一宵。原來夢梅也曾在夢中遇見麗娘，因此對眼前光景疑幻疑真。

　　夜裏，麗娘鬼魂引領夢梅拾得她的畫像。夢梅入睡，麗娘以燈謎引導夢梅，夢梅才知麗娘乃為思念他而死。麗娘囑他破棺，以再續情緣。

　　麗娘復活，與夢梅成親後暫居杭州。麗娘囑咐夢梅赴淮陽向父親報還魂喜訊。麗娘的老師陳最良（梁醒波飾）是迂腐的老儒生，向杜寶告發夢梅盜墓，杜寶乃否認夢梅是他女婿，更把他綑綁。

　　外面傳訊，說夢梅高中狀元，但杜寶仍然不肯認他為女婿，也堅持麗娘已死。杜寶、夢梅各執一詞，唯有上朝面聖，求皇上判決誰是誰非。

　　金殿上，杜寶奏稱他的女兒早已死去，眼前的麗娘只是妖怪。宋帝給麗娘照鏡，並以蒲葉灑在麗娘身上，發覺麗娘並無異樣。聖上宣佈麗娘是人，並封她為「懷陰公主」，得與夢梅團圓。

3.《帝女花》（1957）

本質上屬於「生旦癡情劇」和悲劇的《帝女花》是香港粵劇經典中的經典，也是唐滌生代表作中的代表作。詳見本書前文介紹。

4.《紫釵記》（1957）

同樣是「生旦癡情劇」，《紫釵記》卻有個團圓的結局，故此也屬「雨過天青劇」。詳見本書前文介紹。

喜劇

. .

5.《花田八喜》（1957）

此劇是唐滌生少數的喜劇作品之一。

劇情敘述花田勝會之日，汴梁城花神廟旁有落拓書生卞磯（任劍輝飾）擺檔賣字畫及紙扇，意圖早日籌得上京赴試的盤川（路費）。

劉員外（靚次伯飾）的千金劉月英（任冰兒飾）與侍婢春蘭（白雪仙飾）遇見卞磯，傾慕卞磯的俊秀及才學，芳心暗許。春蘭決定撮合二人，回府懇求老爺同意婚事。

卞磯前去李府寫壽屏，容貌醜陋、綽號「小霸王」的周通（梁醒波飾）來買扇，坐在卞磯的攤檔等候卞磯歸來。劉府僕

人「懞六」誤把右面有紅痣的周通當作是左面有紅痣的卞磯，把周通拉返劉府與月英配婚。

劉家各人幾乎被周通的容貌嚇死，春蘭向周通道歉，可是周通聲言誓不罷休，說翌日便會帶花轎到劉府強娶月英。

劉家上下苦無對策，春蘭帶改扮女裝的卞磯入劉府見月英，希望他有妙計解困。翌日，周通果然帶同爪牙和花轎到來奪取月英，卻誤把女裝卞磯和春蘭搶走。

月英的弟弟劉嘉齡一向鍾愛春蘭，聞訊往周府理論，乘周通被捕，擬奪回春蘭，卻誤把周通的妹妹玉樓搶走。

女裝卞磯取得周通母親贈送的首飾，乘亂離開周府，上京應試。一年後，卞磯高中返回劉府，周通獲釋後也到劉府擬奪回新娘及妹妹。這時玉樓已嫁嘉齡，並且身懷六甲。

周通大鬧劉府，要劉老爺歸還新娘。卞磯扮作女子把周

新秀演員郭啟煇（飾演小霸王周通）與　　2022 年 6 月 26 日，
紅伶劉惠鳴（反串飾演男扮女裝的卞　　荃灣大會堂，郭啟煇
磯）在《花田八喜》中的演出　　　　　先生提供

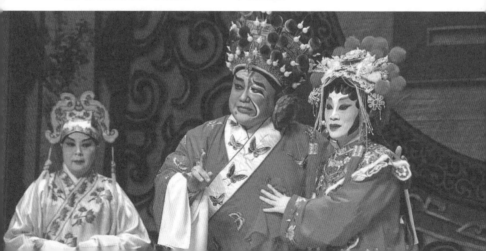

通戲弄和懲戒，最後與月英結合。

6.《鳳閣恩仇未了情》（1962）

此劇由徐子郎編劇，是香港粵劇中喜劇的經典劇目。詳見本書前文介紹。

雨過天青劇

．．．．．．．．．．．．．．．．．．．．．．．．．．．．．．．．．

7.《雙仙拜月亭》（1958）

此劇由唐滌生編劇，取材自宋、元南戲《拜月亭》，是「四大南戲」（《荊釵記》、《劉智遠》、《拜月亭》及《殺狗記》）的其中一齣。有說是元代戲曲大家關漢卿（1225-1320）[2]的作品。

故事敘述戰亂中書生蔣世隆（何非凡飾，1919-1980）與妹妹瑞蓮（鳳凰女飾）失散，兵部尚書王鎮（梁醒波飾）的夫人亦與女兒瑞蘭（吳君麗飾，1934-2018）失散。這邊廂世隆與瑞蘭巧遇、互相傾慕並私訂白頭，那邊廂王夫人亦遇上瑞蓮，二人互相照應，認作母女。

世隆與瑞蘭結伴抵達蘭園，世隆好友、瑞蓮愛人秦興福（麥炳榮飾）自薦為媒，使二人拜堂成親，居於西樓。

兵部尚書王鎮亦到蘭園借宿，巧遇瑞蘭，怒責她無媒苟

合、委身於窮酸書生,強拉她回府。一雙愛侶慘被拆散,二人悲痛欲絕。

眾人去後,世隆投水自盡,被王夫人的胞姐卞夫人救起,認作兒子。一年後,王鎮已官拜宰相,擬招新科狀元、榜眼為瑞蘭、瑞蓮的夫婿。二女不知狀元及榜眼正是自己失散的愛人,乃堅決反對,更擬到道觀哭祭亡魂後自殺殉情。

有情人終於在拜月亭相會,世隆先把王鎮作弄一番,後與瑞蘭再訂白頭。秦興福亦得與瑞蓮再續情緣。

8.《白兔會》(1958)

粵劇《白兔會》由唐滌生編劇,取材自宋、元南戲《白兔記》(又名《劉智遠》),是「四大南戲」的其中一齣。一直以來,《白兔會》的通俗文詞使它成為「親民」之作,在芸芸唐劇中獨樹一幟。

劇情敘述沙陀村李家三娘(吳君麗飾)不嫌馬伕劉智遠(何非凡飾)身世寒微、身無長物,而仰慕他胸懷大志,遂不理長兄和長嫂(梁醒波、鳳凰女飾)反對,向智遠委以終身。

然而長兄李洪一夫婦擬霸佔家產,乃先把智遠逼走,再虐待三娘,甚至逼她自己接生嬰孩,用牙咬斷臍帶,因而為孩子取名「咬臍郎」。

三娘的二哥李洪信(麥炳榮飾)為保全「咬臍郎」性命,把他帶給智遠撫養。

十五年後，三娘已經與智遠音信隔絕。一天，「咬臍郎」打獵時因追逐白兔，走到井邊，巧遇正在打水的三娘，卻不知是生母。三娘把與丈夫和兒子失散的痛苦遭遇告知「咬臍郎」，「咬臍郎」回家告知父親。這時智遠已因戰績彪炳封王，他回到沙陀村，先懲戒了李洪一夫婦，再接愛妻回府中，一家團聚。

悲劇

· ·

9.《程大嫂》（1954）

此劇是唐滌生根據著名作家魯迅（1881-1936）的短篇小說《祝福》改編，故事有別於一般粵劇，感人極深。

故事開始時敘述李翠紅（芳艷芬飾，1929- ）自幼喪父，被後母賣到孔家為婢女，與孔家幕僚程幻雯（黃千歲飾，1914-1993）相戀並暗結珠胎。

孔家七姨太（鄭碧影飾，1931-2011）誤會翠紅勾引少爺孔樹陵（麥炳榮飾），對翠紅諸多刻薄。程幻雯既知道愛人懷孕，便出資為翠紅贖身並迎娶回家。豈料七姨太向程母誣告翠紅勾引少爺並身懷少爺的骨肉，令程母憎惡翠紅。

幻雯借酒消愁，病重吐血，程母藉口翠紅命苦克夫、連累程家，將翠紅驅逐回娘家。

翠紅的後母貪取禮金，把翠紅和兒子賣給斬柴的「痢痢牛」（歐陽儉飾）；阿牛雖是粗人，但自幼與翠紅相識，一向愛惜翠紅，翠紅亦以為幻雯經已身故。

豈料原來幻雯未死，到牛家找尋翠紅，但被翠紅弟良安勸止，並囑幻雯上京考試。

痢痢牛為求脫貧，離家遠去；翠紅兒子病死，被家人和鄰居嘲笑為「不祥人」，流落街頭行乞為生。

不久幻雯高中榮歸故里，欲把翠紅帶返家園團聚，無奈翠紅已對人情絕望，不想再仰人鼻息，寧願繼續自我放逐、行乞過活。

10.《夢斷香銷四十年》（1982）

《夢斷香銷四十年》由廣州著名編劇家陳冠卿（1920-2003）編劇，以南宋著名詩人陸游（1125-1210）與表妹唐琬（1128-1156）的結合、離異、思念、重遇、永別、懷念、唏噓為劇情主線。

南宋時代，才貌雙全的唐琬（白雪紅飾）嫁給表哥陸游（羅家寶飾，1930-2016）後，丈夫忙於國事，經常在外，家姑又嫌她三年來生不出小孩，逼她入庵修行。

這天陸游回家，喜見愛妻，但驚聞愛妻即將離家到道觀出家的惡耗。陸游懇求母親無效，無奈目睹母親摘下唐琬頭上鳳釵，目送愛妻隨妙善庵尼姑離家。

　　唐琬投水自盡，被一向傾慕她的趙士程救起，答應下嫁報恩。

　　這邊廂，陸游被迫另娶王春娥，那邊廂，唐琬與趙士程拜堂，但陸游、唐琬仍然互相思念。

　　三年後，陸游在沈園巧遇士程和唐琬，當日被逼離異的一對夫妻百感交集。唐琬去後，陸游在壁上題《釵頭鳳》兩闋，憑辭寄恨。

　　又幾年後，唐琬病危，士程出外採藥，春娥到來慰問，為唐琬重新插上鳳釵，可惜唐琬紅顏命薄，返魂乏術。

　　四十年後，陸游已兩鬢斑白，這天再進沈園，重讀《釵頭鳳》辭句，憶起舊愛，無限感慨。

（左起）新秀演員文俊傑（飾演趙士程）、紅伶鄭詠梅（飾演唐琬）、林瑋婷（飾演王春娥）、阮德文（飾演陸游）在《夢斷香銷四十年》之《雙拜堂》中的演出　｜　2017 年 3 月 22 日，牛池灣三山國王誕正日夜戲，陳守仁攝影

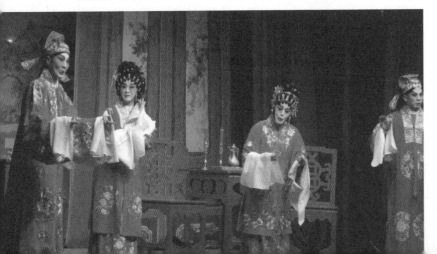

11.《萬世流芳張玉喬》（1954）

《萬世流芳張玉喬》由著名歷史學者簡又文（1896-1978）編劇，由唐滌生撰寫全劇所有唱段的曲詞。

公元 1644 年，李自成帶領大順軍隊攻入北京，明亡。其後吳三桂引清兵入關，清軍擊敗大順軍，佔領北京，建立清朝。在明朝殘餘分子負隅頑抗的南明時代（1644-1622），清兵不斷向南進逼，在廣東一帶遭遇義師奮勇反抗。

清軍統帥佟養甲（？-1648）命令明軍降將李成棟（？-1649）與南明東閣大學士兼兵部尚書陳子壯（1596-1647）對決，經慘烈一戰，子壯受創而逃。

青樓女子張玉喬（芳艷芬飾）原先因愛慕陳子壯（黃千歲飾）為人忠義，委身作妾。子壯負傷回府，把家中老幼交託玉喬，囑他們馬上逃命。

李成棟（陳錦棠飾）率兵殺入陳府，捕獲陳子壯及一家大小，乘機威逼玉喬改嫁。玉喬為保全陳家老少的性命，無奈忍辱就範。

陳子壯拒絕降清，被佟養甲處死，壯烈犧牲。

張玉喬自從嫁予李成棟後，終日悶悶不樂、愁眉深鎖。成棟雖貴為提督，但為博取玉喬一笑，花盡了幾許心機，仍無法奏效。

玉喬有一次觀看粵劇演出後，一改往日鬱鬱不歡，換上了新裝，向成棟奉上香茶，對他溫柔體貼，令成棟喜出望外。

　　成棟追問玉喬因何有此改變，玉喬說是因看戲之時，看到戲服鮮明，而劇本更引人入勝。成棟為博取紅顏一笑，竟穿上舊日的明朝衣冠。玉喬趁機勸成棟不應再作清廷鷹犬，應該籌劃起義，重復大明江山。成棟感到左右為難，猶豫不決。

　　成棟壽宴之日，佟養甲到賀，見玉喬着起明朝衣裙，成棟穿上明將盔甲，大為震怒。玉喬擲杯為號，一眾戲班義士撲出，擒獲了佟養甲。關鍵時刻，成棟竟然舉棋不定。玉喬為逼他挺身起義，不惜取出短劍自殺，以死相諫。

1930 年代的愛國粵劇

. .

　　1930 年代，中國面臨被日本侵略和征服，香港人身處英國人的保護傘下，固然有不少人對當前的國難漠不關心，但也有不少文化工作者藉文藝企圖喚醒香港人的愛國情懷。但由於當時日本是英國的盟國，反日的文藝作品受到港英政府的嚴密審查，只能用象徵手法宣揚反日思想。

　　粵劇《心聲淚影》（1930）、《念奴嬌》（1937）、《胡不歸》（1939）和《虎膽蓮心》（1940）均把愛國情懷包藏仕男女愛情故事裏，是 1930 年代愛國藝人為逃避港英政府政治審查的巧妙對策。

　　南海十三郎（1909-1984）的《心聲淚影》諷刺漢奸滲透

政府、通敵賣國,而不少天真的中國人竟然視日本為中國的救星。

《念奴嬌》以屈辱的「和風國」和兇悍的「晴曦國」分別象徵中國和日本,以生性怯弱的「龍雲王子」象徵蔣介石,以高高在上的女王祈鳳珠代表英國,以縱情於男歡女愛和歌舞昇平的「陽春國」象徵香港。

《胡不歸》裏,困擾於「孝親」和「愛妻」的文萍生其實是象徵身處港英政府和中國之間的香港人,最後決定先奮戰抵抗外敵,再回頭處理家事。

《虎膽蓮心》的瓊花公主和梨花公主互相猜忌導致國危,是象徵當時國共的對立助長了日本侵華的野心。

12.《胡不歸》(1939)

此劇由 1930 至 1950 年代著名編劇家馮志芬(1907-1961)編劇,自「開山」(首演)以來,至今天仍然不時上演。

孀婦文方氏,本屬意姪女方可卿許配兒子文萍生(薛覺先飾),然而萍生卻鍾情趙顰娘(上海妹飾)。

這時顰娘父親為謀生而離家遠去,顰娘被後母驅趕離家,萍生乃懇求母親接受顰娘為媳婦,母親勉強答應二人成婚。

不久,顰娘卧病,可卿的哥哥方三郎一向暗戀顰娘,乘機與可卿合謀買通醫生,訛稱顰娘患上傳染性極高的肺癆病。

　　顰娘被隔離，獨居庭院，萍生瞞住母親前來慰問，互訴離情。

　　文方氏本來指望顰娘為文家育兒繼後香燈，今成絕望，乃採納三郎、可卿的建議，乘着萍生帶兵出征，逼顰娘離家。

　　萍生凱旋歸來，知顰娘被逐，乃四出尋找。他路上巧遇侍婢春桃，方知顰娘已死，便到顰娘墓前哭祭。

　　豈料原來顰娘只是假託天亡，其實寄望萍生可以續娶。她躲在墓碑後目睹萍生對自己深情不渝，忍不住現身與萍生相見。

　　其時文方氏與三郎、可卿亦都趕到，文方氏知悉一切，乃准兩人再續夫妻之情，一家遂得團圓。

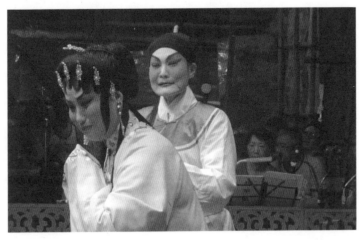

（左起）新秀演員黃寶萱（飾演趙顰娘）與文俊傑（飾演文萍生）在《胡不歸》之《哭墳》中的演出

2017 年 12 月 5 日，鯉魚門天后誕，陳守仁攝影

13.《念奴嬌》（1937）

此劇由容寶鈿（筆名「容易」，1908-1997）與 1930 年代著名粵劇編劇和電影導演麥嘯霞（1904-1941）合編。

晴曦國侵略和風國，和風戰敗，龍雲王子向陽春國的女王祈鳳珠懇求借兵復國，並擬與她通婚以振國勢。

陽春國雖是強國，但君臣終日沉醉於歌舞和兒女私情。女王寵信女樂官文翠翠（唐雪卿飾），文翠翠暗戀「九門提督」華楚峰將軍（薛覺先飾），而華將軍又暗戀女王，是以反對向和風借兵。

龍雲王子久居深宮，不懂大體、愚笨自負，被翠翠和華楚峰多番戲弄。

翠翠一直鍾情華楚峰，無奈楚峰眼中只有鳳珠。翠翠心生一計，決定在晚上假扮鳳珠，趁將軍出關巡營時，向他唱出陽春國秘傳的催情歌曲《念奴嬌》，意圖打動心上人。

華楚峰帶同玉簫在王城門外巡察，突然聽到歌聲由遠漸近。這時絕世佳人身穿宮裝、斗篷，唱起《念奴嬌》[3]，一邊蓮步姍姍、飄然而至。楚峰被這情歌深深打動，吹奏玉簫與佳人唱和。佳人以眉目傳情，表示對他傾慕，瞬即消失。

翌日，楚峰告訴鳳珠他最近新作一曲，邀請她晚上駕臨將軍府賞曲。翠翠巧言說服女王，獲准代表女王前去將軍府作客。

楚峰向翠翠坦言愛慕鳳珠，翠翠直指楚峰貪圖王位，說到底是虛榮心作祟。楚峰自辯，說確是受鳳珠的歌藝和儀態所

吸引。翠翠乃唱出《念奴嬌》，並剖白愛慕之心。楚峰頓釋疑團，與翠翠互訂三生之約。

龍雲再求鳳珠借兵，鳳珠猶豫，龍雲下跪，更欲闖死[4] 殉國。鳳珠可憐他一片丹心，乃答應所求，唯是兵權在楚峰手上，而將軍與翠翠正在歡度蜜月。龍雲遂出發前往尋找楚峰。

楚峰和翠翠打扮成漁夫、漁婦，在泊岸的漁舟上共享溫馨。龍雲見漁舟上的漁夫在釣魚，態度囂張，被楚峰連番戲弄。

龍雲下跪懇求楚峰，楚峰、翠翠故意不理，龍雲一時氣憤，投身江中。楚峰感動，救起龍雲，並答應領兵與和風聯軍抵抗晴曦。

陽春與和風軍隊會師，大敗晴曦，晴曦國主答應交還先前奪取的土地和珠寶，亦承諾永不再犯。

近年粵劇新作

14.《英雄叛國》（1996）

粵劇《英雄叛國》取材自英國著名劇作家莎士比亞（William Shakespeare，1564-1616）的悲劇《馬克白》（*Macbeth*，1606 年首演），由廣州著名編劇家秦中英（1925-1915）、本港名伶羅家英（1946- ）和本港編劇家溫誌鵬合編[5]，把劇中細心描繪的人性、善惡、心魔、背叛、謀殺、罪惡等意

念及有關情節移植到中國戲曲，為粵劇注入新的血液。

北齊大將婁思好（羅家英飾）及杜仲遠平定叛亂，在班師回朝途中經過山林，遇上山巫預言思好將被封「一字並肩王」，若有膽量，還可登上皇帝寶座。北齊皇帝高琳前來山林迎接兩位將軍，即時封思好為「一字並肩王」。

封王後，高思好和妻子藍英玲（尹飛燕飾）沉醉於山巫的預言。探子回報，謂皇帝高琳帶領御林衛士到北原狩獵，今夜將在思好城中歇息。英玲慫恿思好刺殺君皇，思好猶豫不決，英玲下跪，高呼「萬歲」，令思好興奮不已。

三更時分，英玲先用迷藥迷暈兩名衛士，再取去衛士的劍交給思好。思好膽怯，英玲以龍座、龍袍、玉璽、兵權誘惑他。思好鼓起勇氣，用衛士的劍刺死熟睡的高琳，登時血噴如泉湧。

夫婦二人嫁禍太子密謀弒君，杜仲遠離城追捕太子，思好在手下及妻子的擁戴下登上皇位，既實現了篡位稱皇的夢想，也應驗了山巫的預言。

思好為鞏固皇位，派梁羽風統領殺死杜仲遠，仲遠的兒子僥倖走脫。

英玲為求滅口，乘羽風不察，在背後刺他一劍。羽風垂死，卻緊執英玲之手，令英玲滿手染血，不禁驚恐高叫。

思好夫婦被仲遠和羽風的鬼魂嚇得終日惶恐，軍士間傳言不絕，說皇上狂性大發，令大臣都不敢上朝，而前朝太子與

杜威又合兵進逼皇城，更有軍士聽到淒厲的鬼哭。

　　思好策馬到山林，問山巫如何處理國事。山巫叫他不要擔心，向他保證他可永統天下，除非與他為敵者並非婦人腹生，也除非樹林移動向皇城進發。

　　英玲晚上在寢宮裏極度惶恐，知道自己肚裏孩兒夭折，又彷彿看見自己滿手鮮血，怎樣都無法洗淨。杜仲遠、梁羽風及高琳鬼魂到來索命，英玲走避不及，終被三鬼合力把繩圈套在頸上吊死。

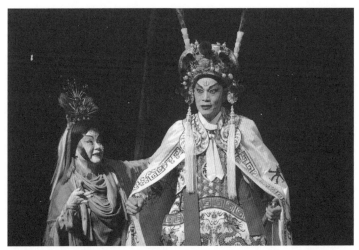

名伶陳嘉鳴（飾演山巫）與羅家英（飾演晝思好）在《英雄叛國》中的對手戲
2012 年 1 月 5 日，香港文化中心大劇院，羅家英先生提供

　　思好登上城樓督師，不少軍士怯戰而逃，被思好就地處決。軍士報知敵人躲在樹枝後向城牆慢慢進逼，不少士兵棄甲

而逃，其他士兵倒戈相向，向思好射箭。

　　思好負隅頑抗，故作鎮定，並高呼只有非婦人所生者才能殺他。杜威答謂他正是母親死後剖腹而生，瞬即刺中思好。思好垂死，怪責山巫騙他，山巫否認，說他是受自己的心魔及慾念欺騙。仲遠、羽風、高琳及英玲鬼魂出現，思好在絕望中從城樓上跌下。

15. 《德齡與慈禧》(2010)

　　粵劇《德齡與慈禧》由名伶羅家英根據著名劇作家何冀平（1951-）的同名話劇改編，首演後很受觀眾歡迎，曾多次重演，至 2019 年已最少是第八度重演[6]。

　　時值義和團拳民作亂平息，滿清與八國聯軍簽訂和約，日、俄正在東三省混戰。清廷大臣裕庚帶同妻、女出使法國四年後歸來，兩個女兒德齡（謝曉瑩飾）和容齡被慈禧太后（汪明荃飾）宣召入宮。

　　德齡姊妹深受西方文化感染，爽直豪放，因為失言，險遭懲罰，幸好慈禧欣賞德齡的流利外語和容齡的芭蕾舞。俄國公使夫人渤藍康上殿見駕，態度囂張，被德齡妙語嚇退，因而得到慈禧賞識，姐妹獲准留在宮中。

　　德齡入宮後，太后開始接受西洋事物，下令宮中裝上玻璃窗、電燈和電話。光緒皇帝的皇后隆裕和太監首領李蓮英見德齡漸得慈禧信任，因而懷恨在心。

　　慈禧與軍機大臣榮祿（羅家英飾）向來有私情，一天清早被德齡撞破。德齡向慈禧直言，說既然太后和榮祿青梅竹馬、兩情相悅，即使眷屬難成，也可成為知心好友。慈禧心結打開，更加添對德齡的信任。

　　德齡、容齡聽聞俄國戰敗，把在中國的領地和特權轉讓日本。姐妹對國事日衰不勝感慨，決心要力挽乾坤。

　　光緒向慈禧呈上《江楚會奏變法三折》，提出維新變法。慈禧勃然大怒，怒將奏摺擲地，憤然離去。

　　太后壽日，姊妹倆獻舞賀壽，舞到尾段，德齡取出托盤，交給容齡向太后呈獻玉如意。慈禧欲取如意，容齡輕翻托

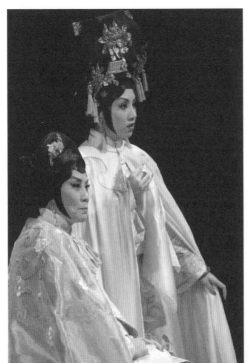

（左起）名伶汪明荃（飾演慈禧太后）與新秀謝曉瑩（飾演德齡）在《德齡與慈禧》首演的演出

2010 年 1 月 13 日，香港文化中心大劇院，謝曉瑩小姐提供

盤，慈禧冷不防取到手的竟是《江楚會奏變法三折》，登時面色一沉，眾人驚愕。基於內眷參政屬死罪，慈禧懷疑德齡受光緒指使，德齡卻一口承擔責任。

軍機處急報榮祿死訊，慈禧暈眩欲倒。慈禧命人宣讀榮祿遺摺，榮祿力陳《江楚會奏變法三折》可以力挽狂瀾。慈禧心動，收下奏摺。

光緒三十四年（1908 年），光緒、慈禧同時病重，太后傳諭時年僅三歲的溥儀準備繼位。太后召見德齡，密令德齡出宮，偕同父親和一眾大臣出使西洋，考察歐洲各國的君主立憲制度，回國後制定和施行新法。

未幾，太監宣告光緒帝和慈禧太后先後駕崩。

註釋：

1　滑稽人物通常由丑生或丑旦扮演，數目不能太多，以免變成鬧劇。同樣，若犯駁情節過多，也會使到喜劇變成鬧劇。
2　另說約 1220- 約 1300。據網絡資料。
3　據說是麥嘯霞特別為此劇而作。
4　意即衝向一棵大樹或牆壁，並把頭撞向樹幹或牆壁，以結束生命。
5　崑劇《血手印》及日本電影《蜘蛛巢城》均改編自 Macbeth。據紅伶羅家英指出，他們編寫《英雄叛國》時，主要以上述兩個版本作藍本。編劇分工方面，據說第一至六場由秦中英編寫，溫誌鵬負責第六場《洗手》，羅家英負責尾場《償命》。
6　據網上資料顯示，2013 年是七度重演。待考。

七 學粵劇順便學啲英文，包你冇撞板！

　　熱愛中國文化、熱愛中國戲曲、熱愛粵劇，與放眼世界、兼顧和欣賞外來的演出藝術並不應該互相排斥。學一點關於粵劇和戲曲專門術語的英文翻譯，有助我們對熱愛粵劇的外國朋友介紹這門傳統藝術。

　　翻譯的目的是用另一種語言傳情達意，「音樂」一般翻譯作 music，是沒有爭議的。若說中國的「音樂」有它獨特的文化內涵，故此不等同英文的 music，則在 music 之前冠上 Chinese，用 Chinese music 代表「中國音樂」已經足以傳情達意。反之，若畫蛇添足，把「中國音樂」翻譯成 Chinese Yinyue 或 Zhongguo Yinyue，則是捨易取難，無法達到「傳情達意」的基本理念。況且，把「中國音樂」翻譯成 Zhongguo Yinyue 只是「音譯」而非「意譯」，自然與「傳情達意」背道而馳。

　　同樣道理，若說中國戲曲的「演員」有他獨特的工作、任務和使命，因此需要捨棄 actor 而把它翻譯成 Yanyuan，同樣違反「傳情達意」的理念。沒有人會否認中國哲學、藝術、歷史有它們獨特的文化內涵，但若把這幾個學科分別翻譯成

Chinese Zhexue 、Chinese Yishu、Chinese Lishi，同樣是捨易取難。沒有人會否認「中國人」的獨特文化和生理內涵，但 Chinese people 肯定比 Zhongguo Ren 或 Chinese Ren 更易為外國朋友理解。

中國文化源遠流長，傳統中國音樂分為五大「音樂家族」（musical families）：器樂（instrumental music）、戲曲（opera）、說唱（vocal narrative）、民歌（folk song）和舞蹈音樂（dance music）。說「戲曲」是 Chinese Xiqu 而不是 Chinese Opera，無形中是主張把其他的「音樂家族」分別翻譯成 Chinese Qiyue、Chinese Shuochang 、Chinese Minge、Chinese Wudao Yinyue，只會使外國朋友摸不着頭腦。

把「戲曲」翻譯成 Chinese opera 的另一個好處是能夠照顧所有地方劇種（regional operatic genres）的翻譯。粵劇是 Cantonese opera，京劇是 Beijing opera 或 Jing opera，崑劇是 Kun opera，潮劇是 Chaozhou opera，完全容易明白，一定比 Cantonese xiqu、Beijing xiqu、Kun xiqu 、Chaozhou xiqu 更易為外國人理解。

　　以下表五、表六、表七分別列出一些常用的粵劇術語的中英對照，供有興趣的朋友參考。

表五　一般粵劇術語中英對照

中文	英文
戲曲、中國戲曲	Chinese Opera
以歌舞演故事	To stage drama by means of singing and dancing.
粵劇	Cantonese Opera
粵曲	Cantonese Operatic Song
地方劇種	Regional Operatic Genres; Regional Genres
故事、故事主線、情節、橋	Plot; Storyline
題材	Subject Matter
主題	Theme
悲劇	Tragedy
喜劇	Comedy
雨過天青劇	Conciliatory Opera
命運	Destiny
緣分	Kismet
說白	Speech
唱腔	Vocal Music

伴奏、拍和	Accompaniment
開山、首演	Premiere; First Performance
粵語	The Cantonese Dialect; Cantonese
官話、舞台官話	The Stage Mandarin
古腔	Antiquated Vocal Style
戲棚	Bamboo Theatre
戲院	Theatre; Commercial Theatre
會堂	Town Hall; Community Hall
大劇院、歌劇院	Grand Theatre; Opera House
神功戲	Ritual Opera; Religious Opera
戲院戲	Theatrical Opera; Commercial Opera
戲台	Stage
後台	Backstage
衣邊（舞台左邊）	Costume Side; Stage Left
雜邊（舞台右邊）	Miscellany Side; Stage Right
台口	Stage Front
虎度門、上場門、下場門	Tiger Passageway; Entering and Exiting Passageway
排場	Formulaic Episode
排場戲	Formulaic Opera
爆肚戲	Improvisatory Opera

提綱	Operatic Outline; Operatic Abstract
提綱戲	Outline Opera; Abstract Opera; Outline-Oriented Opera; Abstract-Oriented Opera
四功	The Four Skills (of operatic performance)
唱、做、唸、打[1]	Singing, Acting, Reciting, Fencing (Fighting)
五法	The Five Means (of acting and expression)
手、口、眼、身、步[2]	Hands and Arms, Lips, Eyes, Body, Legs
程式	Formulaic Pattern; Dramatic Idioms
聲、色、藝	(Opera actors are judged by three appeals) Voice, Outlook and Skills.
執生	To keep going (Implication: To keep the show running despite having committed a mistake, typically by improvisatory insertion of a speech or dialogue.)
兜住	To cover up (a mistake)
裝身	Applying make-up (cosmetics) and putting on costume
化妝	To apply make-up

着戲服、着衫	To put on costume
身段、功架	Gesture and Body Movement
科範	Improvisatory insertions of comic speech and gestures
收科	To wrap up (the improvisatory episode)
煞科	The end of an opera; To conclude an opera

表六　關於粵劇「戲班」常用術語中英對照

中文	英文
戲班、劇團	Opera Company; Opera Troupe
班主	Impresario; Company Owner; Troupe Proprietor
經理	Manager
編劇（家）	Playwright; Scriptwriter; Librettist
開戲師爺	Opera Master; Opera Initiator
劇本（班本）	Libretto; Opera Script; Script
提場	Prompter
提綱	Outline; Abstract
藝術總監、導演	Artistic Director

演員（老倌、老倌）	Actor; Player
角色、腳色、行當	Role; Role Type
生角演員	Male-Role Actor
旦角演員	Female-Role Actor
反串	Cross Impersonation
文武生	Civil-Military Role; Principal Male Role; Male Lead
正印花旦	Principal Female Role; Female Lead
小生	Young-Male Role; Supportive-Male Role
二幫花旦	Supportive-Female Role
老生	Old-Male Role
武生	Military-Male Role
武旦	Military-Female Role
丑生	Comic-Male Role
丑旦	Comic-Female Role
老旦	Old-Famale Role
小武	Young-Military Male Role; Male Lead
淨	Painted-Face Role
六柱	The Six Pillars; The Six Main Roles

二步針	The Secondary Pillars; The Six Secondary Roles
梅香	Maid Role
兵、手下	Soldier Role
拍和樂隊、中西樂、棚面	Accompanying Ensemble
西樂、旋律樂、音樂	Melodic Accompaniment; Melodic Section
中樂、敲擊、擊樂	Percussion Accompaniment; Percussion Section
頭架	Head Accompanist; Head Instrumentalist
掌板	Head Percussionist

表七　常用粵劇音樂術語中英對照

中文	英文
唱腔、唱腔音樂	Vocal Music
伴奏、拍和	Accompaniment
節奏	Rhythm
度、速度	Tempo
叮板、拍子、節拍	Beats; Meter

板	1. Baan, the hollow woodblock (name of an instrument); 2. A stroke on the hollow woodblock, representing a strong beat by the mnemonic Gok; 3. The overall tempo and rhythm of a piece of Cantonese operatic music
叮	1. Ding, also known as Dik, the small woodblock (name of an instrument); 2. A stroke on the small woodblock, representing a weak beat by the mnemonic Dik.
一板一叮	One Baan One Ding: A type of beat-cycle (meter) that features "one baan and one ding", i.e. Baan-ding-Baan-ding..., represented by the mnemonics: Gok-dik-Gok-dik...
一板兩叮（1930 年代新產品，只限於少數「小曲」使用）	One Baan Two Ding: A type of beat-cycle (meter) that features "one baan and two ding", i.e. Baan-ding-ding-Baan-ding-ding..., represented by the mnemonics: Gok-dik-dik-Gok-dik-dik... It was newly introduced to Cantonese opera during the 1930s, rarely used nowadays except in a few Tunes.

一板三叮	One Baan Three Ding: A type of beat-cycle (meter) that features "one baan and three ding", i.e. Baan-ding-ding-ding-Baan-ding-ding-ding..., represented by the mnemonics Gok-dik-dik-dik-Gok-dik-dik-dik...
流水板	Flowing-water Baan or Flowing Baan: a type of beat-cycle (meter) that features "baan without ding", i.e. Baan-Baan-Baan-Baan, represented by the mnemonics: Gok-Gok-Gok-Gok...
散板（速度及節奏由唱者或演奏者自由發揮，而並非由板或叮控制；通常沒有穩定的拍子）	Loose Baan: with no meter; non-metrical
腔	a Pitch; the Melody; Style of Singing; a School of Style
腔口	Style of Singing; School of Singing Style
腔喉	Type of Voice Production
平喉	Male-voice; Ordinary Voice; Natural Voice
子喉	Female-voice; Falsetto Voice
大喉	Elevated-voice; Agitated-voice

工尺譜（使用漢字作為譜字，常用的是：合[3]、士、乙、上、尺、工、反、六、五、亿、生等代表樂音[4]；同時使用叮板符號顯示拍子及節奏[5]）	Gung-ce notation, the traditional form of notation of Cantonese operatic music, featuring (1) the representation of the scale degrees (and hence the pitches) by a set of Chinese characters: ho, si, yi, saang, ce, gung, faan, liu, wu, yi, shaang, etc., and (2) the representation of the rhythm and meter by a set of symbols known as Ding-baan.
工尺、譜字、字	the Pitch Symbols
叮板	Ding-baan: the set of symbols that represent the meter and indicates the rhythmic framework.
露字	Clear projection of the words
倒字	Unclear projection of the words
食線	(of singing or instrumental playing) In tune; matching the pitch
唔咬弦、唔食線	(of singing or instrumental playing) Out of tune; not matching the pitch
合晒合尺	(of singing or instrumental playing) Perfectly in tune.
撞板	Offbeat; Committing rhythmic, metrical or temporal mistakes in singing or playing

爆肚	Exploding the Belly; Improvisation; Ad-lib
合唱、幫腔	Chorus; Choral Singing; Singing Together
板腔	Baanhong Music; Melo-rhythmic Music
板腔體系	The System of Melo-rhythmic Music
梆子	Bongzi Type of Melo-rhythmic Music
二黃	Yiwong Type of Melo-rhythmic Music
梆黃	Bongwong Music; Melo-rhythmic Music
曲牌體系	The Tune System
牌子、崑弋牌子（崑腔及弋陽腔曲牌）	Kwen-yik Tunes：A type of tunes within the Tune System which originated from Kun opera and Yiyang style of operatic singing
大調（長篇幅及分段落的曲牌）	Grand Tunes: A type of tunes within the Tune System which are long in duration and composed of more than one section.

小曲	Little Tunes: A type of tunes within the Tune System which originated from a number of sources such as Cantonese instrumental ensemble music, folk songs, Chinese and foreign popular songs, and newly composed tunes.
說唱體系	The Narrative System
南音	Southern Song: A type of narrative
木魚	Wooden Fish: A type of narrative
龍舟	Dragon-boat Song: A type of narrative
板眼	Baan-ngaan: A type of narrative
說白	Speech
口白	Plain Speech
詩白、念白	Poetic Speech
白欖	Patter Speech
口鼓、口古	Courteous Speech
韻白	Comic Speech
英雄白	Heroic Speech
鑼鼓白	Percussion Speech
浪裏白	Interlude Speech

| 打引詩白、引白 | Introductory Poetic Speech;
Introductory Speech |
| 叫頭 | Exclamatory Call |

註釋：

1　另說「五功」，即「唱、做、唸、打、舞」。

2　另說「五法」是「手、眼、身、法、步」或「手、眼、身、髮、步」。

3　各譜字的讀音是：合（[河]）、士（[是]）、乙（[二]）、上（[省]）、
　　尺（[車]）、工（[共]）、反（[泛]）、六（[撩]）、五（[烏]）、乙
　　（[衣]）、生（[省]）。

4　見教育局課程發展處藝術教育組編《粵劇合士上：梆黃篇》，香港：
　　教育局課程發展處藝術教育組，2017，頁 231。

5　見教育局課程發展處藝術教育組編《粵劇合士上：梆黃篇》，香港：
　　教育局課程發展處藝術教育組，2017，頁 230。

參考資料

1. 邱桂瑩主編,《粵曲欣賞手冊》(第一冊),南寧:廣西南寧地區青年粵劇團,1992 年。

2.《粵劇大辭典》編委會,《粵劇大辭典》,廣州:廣州出版社,2008 年。

3. 陳守仁,《儀式、信仰、演劇:神功粵劇在香港(第二版)》,香港中文大學音樂系粵劇研究計劃,2008 年。

4. 陳守仁,《唐滌生創作傳奇》,香港:匯智出版有限公司,2016 年。(增訂版將於 2023 年底由香港中華書局出版)

5. 教育局課程發展處藝術教育組編,《粵劇合士上:梆黃篇》,香港:教育局課程發展處藝術教育組,2017 年。

6. 陳守仁、湛黎淑貞合著,《香港神功粵劇的浮沉》,香港:中華書局,2018 年。

7. 陳守仁,《粵曲的學和唱:王粵生粵曲教程》(增訂第四版),香港:商務印書館,2020 年。

8. 麥嘯霞原著、陳守仁編注,《早期粵劇史:〈廣東戲劇史略〉校注》,香港:中華書局,2020 年。

9. 中國戲劇出版社編委會編、陳守仁導讀、編審,《戲曲知多點》,香港:中華書局,2020 年。

10. 陳守仁、張群顯、何冠環編著,《紫釵記讀本》,香港:商務印書館,2021 年。

11. 陳守仁、張群顯編著,《帝女花讀本》(修訂第二版),香港:商務印書館,2022 年。

責任編輯　林　冕

書籍設計　陳朗思

書　　名　粵劇簡明讀本

編　　著　陳守仁

出　　版　三聯書店（香港）有限公司

香港北角英皇道 499 號北角工業大廈 20 樓

香港發行　香港聯合書刊物流有限公司

香港新界荃灣德士古道 220-248 號 16 樓

印　　刷　美雅印刷製本有限公司

香港九龍觀塘榮業街 6 號 4 樓 A 室

版　　次　2023 年 5 月香港第一版第一次印刷

規　　格　大 32 開（140 × 210 mm）224 面

國際書號　ISBN 978-962-04-5140-9